獻給我的母親，她是學生們最好的老師，我受益尤多。

獻給威爾・艾斯納與史考特・麥克勞德*，是他們開啟了漫畫之所以動人的討論。

* 威爾・艾斯納（Will Eisner）是圖像小說（Graphic Novel）創始人，被譽為「美國動漫教父」。史考特・麥克勞德（Scott McCloud）為漫畫理論研究者。

10大故事祕笈 X 200張清楚圖例 X 10道DIY練功習題

大師教你
畫一個好故事!

DRAW OUT THe STORY
TEN SECRETS TO CREATING
YOUR OWN COMICS

BRIAN MCLACHLAN

布萊恩·麥克拉克漢——著　　劉怡伶——譯

目錄！

十大祕笈上場！

想要創作好漫畫有十大祕笈。十大祕笈背後最重要的關鍵是：漫畫的本質是在說故事。

就像音樂、電影和小說一樣，漫畫是分享訊息的一種方式。你怎麼畫，怎麼使用對話框，怎麼設計角色都很重要，不過它們不是最關鍵的東西。真正重要的，是每一個元素是否有助於**訴說你的故事**。

漫畫可以用來說各式各樣的故事。不管你想畫的是恐怖故事、喜劇故事、傳記故事，或是奇幻故事，所有漫畫運用相同的基礎，把故事從你的腦海裡搬到紙上。

關於畫漫畫，你有成千上萬的事情可以學，不過回歸到它的本質，漫畫其實非常簡單。就像英語裡的二十六個字母，或是吉他上的六根弦可以有無數種組合變化，你可以用十大祕笈打造出無數種不同的故事。

本書會教你十大祕笈，以及讓你可以實地動手的基本練功習題。如果你在畫漫畫的過程中感到不知所措，請記得回頭問自己：「這樣會讓故事說得更好嗎？」你畫漫畫的理由，無非是想分享一個故事，不是嗎？

那麼，讓我們開始幹活吧！

布萊恩・麥克拉克漢

我的故事是這樣開始的……

我八歲的時候參加了《貓頭鷹雜誌》辦的畫畫比賽，於是我的漫畫有機會獲得刊登。

三十年之後，我幫《貓頭鷹童書》寫起漫畫。你永遠無法預料漫畫會帶你走到多遠。

後來，我一直為報紙、圖像小說、漫畫網站跟教科書畫漫畫。

說不定你曾經在我的漫畫上面畫過鬍子！

公主

披薩精靈

漫畫帶我走遍許多地方。

我親身檢驗過這十道祕笈。不管你去到哪裡，它們對你應該也有幫助。

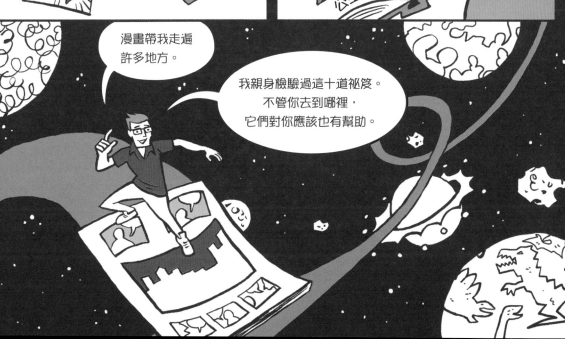

「展示」與「訴說」

祕笈 1

漫畫結合圖畫與文字，創造出獨一無二的表現方式。

你有沒有過這種經驗？你想向別人描述你去過一個很棒的地方，但卻無法用文字形容。這時你心想，要是手上有照片該多好，就可以好好解釋你看到的東西了。是不是？

或者你是否有過這種經驗？當你拿著度假時拍的一張好笑照片給朋友看，你還是得費唇舌解釋照片為什麼好笑。例如：「那個服務生真的好奇怪！一直想推薦『本日肥皂』讓我們用。」

漫畫讓圖畫與文字結為連理，比起只能用其中一種素材的時候，你得以傳達更豐富的故事，因為漫畫可以讓你用圖畫「展示」，同時用文字「訴說」。這是什麼意思？讓我們用羅賓漢的例子來看看圖畫與文字如何發揮作用。

圖畫給你細節，讓你想像故事

圖畫可以做什麼？

圖畫擅長於展示**永恆的瞬間**。

想像一幅描繪羅賓漢和他的快樂伙伴們的畫，類似底下這幅，或甚至是更大的尺寸。

人們說**百聞不如一見**，你可以用千言萬語描述這個畫面的細節。但是這個畫面發生的瞬間，之前和之後分別發生了什麼事呢？如果要知道這些，你需要更多的圖畫，或文字。

文字給你故事，讓你想像細節

文字可以做什麼？

大多數圖書館書架上的小說，都擅於展示**一段時間**（換句話說，比一個瞬間長很多很多）。舉例來說，多數羅賓漢的冒險故事依循著同樣的基本模式：

羅賓漢召集了一群法外之徒。他曾經是小約翰的手下敗將，也曾敗在塔克修士的計謀之下，後來獲得年輕的威爾‧史卡勒仰慕。他們同心協力劫富濟貧，讓貪心的諾丁漢郡長大為光火，於是懸賞捉拿羅賓漢。喬裝後的羅賓漢參加了五月祭射箭比賽，企圖贏得五月皇后瑪麗安的芳心。在他忠誠的快樂伙伴協助下，羅賓漢從郡長手中救出瑪麗安小姐，逃進夏伍德森林。

你可能畫了一百張畫，卻還是沒有捕捉到故事文字所描繪的情緒、動作與反應。到底夏伍德森林看起來是什麼樣子？想要弄清楚，你需要更多的文字，或者圖畫。

圖畫＋文字＋？

漫畫正是結合了圖畫與文字。在羅賓漢漫畫故事裡的一張圖片中，你會看到羅賓漢戴著一頂有羽毛的綠色帽子，文字則告訴你其他細節，例如「他在靴子裡藏了一把骷髏鑰匙」。不過，除了圖畫與文字之外，還有第三種元素負責跟讀者溝通，同時讓漫畫與眾不同，第三種元素包括了對話框、框格、音效。我喜歡稱這些元素為**漫畫語法**。

這些元素的功能跟寫作中的句點、逗點、分號很像，它們幫忙引導讀者。這就是為什麼儘管小孩子看的羅賓漢圖畫書運用了圖畫與文字，仍然不是漫畫。因為它沒有使用「漫畫語法」。

不過如果羅賓漢用對話框說話，快跑的馬兒腳步旁則注明了**噠！噠！**的馬蹄聲，那麼它就變成了漫畫。就像一般的文法，**漫畫語法**賦予文字和圖畫**韻味**與**規則**，讓它們變成漫畫。

漫畫語法課

以下是幾項重要的漫畫語法。它們就像是漫畫裡的句點、逗點、問號。

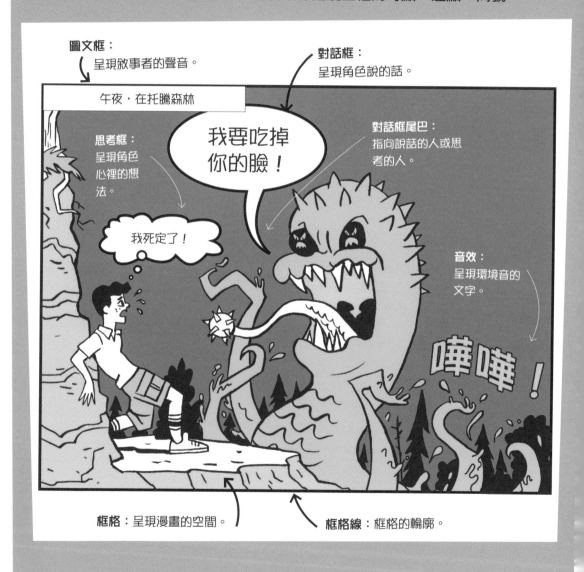

漫畫提供部分細節與故事，其餘部分讓讀者自行想像

在漫畫裡，讀者必須**想像部分的圖像細節**，因為漫畫的畫會比大部分油畫或照片簡化，尺寸也較小。讀者也必須**想像部分的故事**，因為漫畫裡會用較少的文字來敘述。而漫畫框格將邀請讀者來想像框格間的留白發生了什麼事。

在下途中，我們看到一部羅賓漢冒險漫畫裡的三個不同時刻。

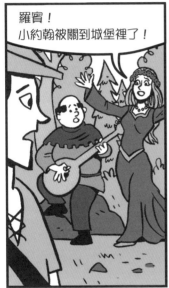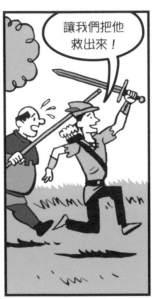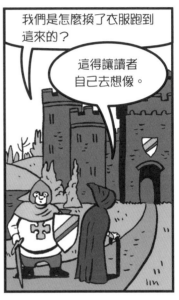

儘管圖跟文字不多，事實上讀者還是接收到了很多訊息。畫漫畫的訣竅就是，給讀者足夠的故事細節，但不要給得太多或是太少。當然，怎麼樣是太簡化，怎麼樣是太多細節，漫畫家對此有不同看法。你決定的不只是你打算納入**多少細節**，它也有助於確立你的風格。

不做重複的事

如果漫畫是文字和圖畫的組合，你就必須決定什麼時候，以及用什麼方式，運用其中之一，或是同時運用兩者。有個不錯的經驗法則是，讓其一添加於其二，也不要重複已經畫過的內容或說過的話。

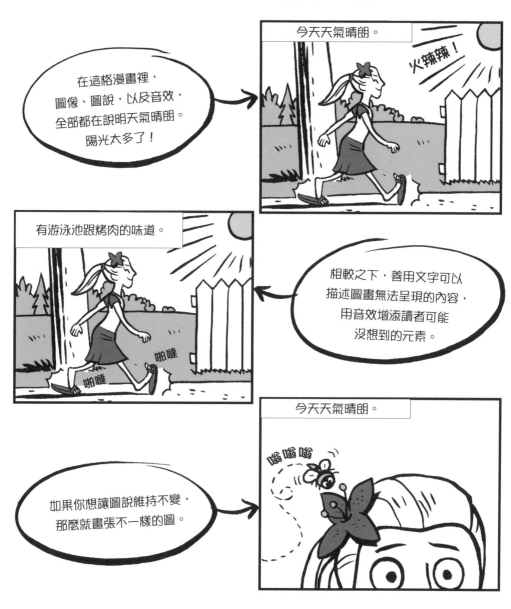

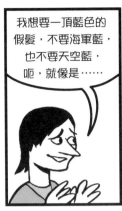

用哪一個最好？

如果圖畫提供讀者的是特定的視覺細節，文字提供的則是特定的訊息與想法。知道這一點可以幫助你分辨什麼時候用畫的會比較清楚，什麼時候用寫的會比較清楚。

積極閱讀

看漫畫的時候，做一個**積極的讀者**。不要只想著現在發生什麼事，或好奇故事會怎麼結束。要想想漫畫家是怎麼創造這個故事的。漫畫家畫了多少張畫？仰賴多少文字來表現？他的筆法是哪一種線條？你覺得哪些部分發揮了功能？怎麼樣可以讓它更好？

用你已經讀過一次的漫畫來練習積極閱讀會比較容易。你會看到漫畫家怎麼樣從頭到尾架構他的漫畫。

如果你看過的漫畫還不多，現在從你最喜歡的書、網路漫畫、報紙連環漫畫和長篇漫畫開始探索。

最後補充

伙伴會讓對方說話。

如果百聞不如一見，那麼把你的千言萬語留到圖畫無法表達的地方再說。實驗看看文字與圖畫如何互相加分，怎麼樣互相抵銷。不要讓你的畫和文字重複講一樣的事情。

第一幅漫畫

不再浪費時間！

讓我們馬上結合圖畫跟文字來創作漫畫。

1 a. 把一張紙剪成四等份的方形。

b. 在每一個方形上分別**畫出兩個角色**：
一位警察和一位強盜，兩隻動物，兩個書桌上的物品（幫它們加上眼睛跟嘴巴），還有你和一位朋友（或者你自己選出一個組合）。

c. 剪出八個有尾巴的橢圓形對話框。

d. 隨機選出一堆句子。你可以隨便翻一本書，然後讓手指隨機落在一個句子上。你可以快轉一首歌或電影，看看出現哪些歌詞或對白。你也可以用你無意中聽到的詞句，或是請別人給你建議。

e. 把這些句子**放進八個不同的對話框中**。

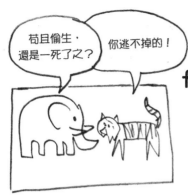

f. 把對話框一個一個移到**每個角色頭上**。看看你可以創造出什麼樣的組合。結合圖畫與文字之後產生什麼樣的效果？是否出現任何有趣、詭異、恐怖、無聊，或是令人困惑的組合？

g. 是否有哪個組合讓你感覺如果再畫些什麼可以讓這些句子更有意思？請動手加上新點子。

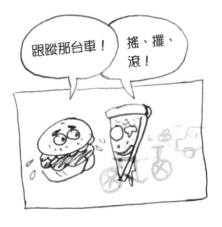

h. 你是否想到任何更有趣的句子呢？把對話框翻過來，寫上新的句子。

恭喜你！

結合文字、圖畫跟漫畫語法之後，你已經學會如何創作有趣的漫畫！

2 影印或掃描一些漫畫。塗白對話框，寫下你自己想像的版本，創造一個新的故事。

選出你自己的

1 + 2 + 3

風格	類型	版型
日式漫畫	超級英雄	圖像小說
照相寫實風	運動	漫畫書
點畫法	武俠	連環漫畫
印象派	諜報	短篇集
超現實主義	愛情	網路漫畫
復古風	恐怖	單格漫畫

漫畫表現的三大條件

祕笈 2

畫漫畫的時候，得思考三個關鍵條件。它們是什麼呢？

風格是指你的漫畫在視覺上如何呈現？你是用畫筆非常寫實地描繪？或是用粉筆畫一個輪廓？

類型是指你的漫畫屬於哪一類。你畫的是喜劇？犯罪故事？還是超級英雄漫畫？

版型是指漫畫的實體呈現方式以及長度。它是連環漫畫？漫畫書？還是圖像小說？

比方說，你可以用像素畫的風格，西部片的類型，以及連環漫畫的版型，描述希臘神話中大力士海克力斯的故事。它可能會像這個樣子。

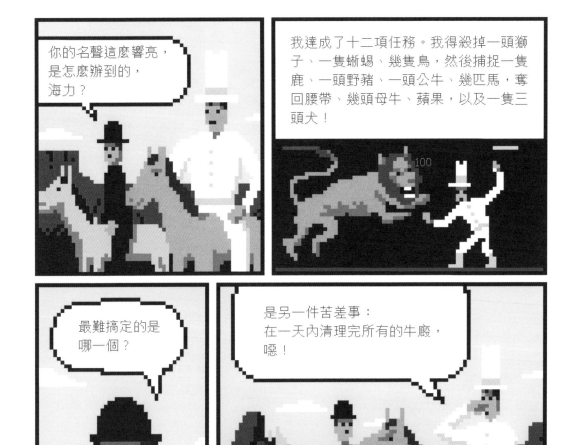

如果現在你打算用不同的風格、類型、版型來說海力克斯的故事，你會怎麼做？或許你想採取手繪的科幻圖像小說？這會是一個非常不同的版本，是不是？

不同的風格，不同的訊息

在真實世界中，你會依據不同的說話對象選擇你的用字。跟校長講話的時候你可能很有禮貌，跟死黨卻會講起俚語。當你在編寫漫畫的時候，也是一樣的，你必須仔細思考選擇用字。哪些字彙最適合某些情境或是某些角色？

在某些地方，某種藝術風格可能會比別的風格更適合。事實上，你畫畫的方式甚至可能改變你要說的故事類型。想想所有漫畫裡的傻蛋角色被掉落的保險箱、鐵板、石塊砸到的樣子。下方這個大眼睛、看起來傻呼呼的男子被鋼琴砸中之所以會那麼好笑，部分原因是因為他看起來並不真實。

如果同一場戲被畫得更像一個真正的人和一架真正的鋼琴呢？那麼它就不再是好笑的喜劇了。它會變成恐怖故事，因為這個意外看起來太過真實。

畫圖用具也會說故事

風格也會因為你的用具，或是你用來畫畫的媒材而改變。用蠟筆畫在有線條的紙上的漫畫，看起來沒有空白紙上的針筆畫那樣嚴肅。用彩色描繪的故事，會比只用黑白兩色看起來更活潑。

用不同的繪圖工具實驗一下，了解它們各自的強項，思考看看哪一種最適合你。

本書中大部分的漫畫是用可更換墨芯的毛筆畫的。這種筆可以畫出由粗到細的各種線條，並且省去一般毛筆必須沾墨水才能使用的麻煩。

六種漂亮風格

畫故事的時候有很多種風格可以運用，像是**日式漫畫、愛情、有趣動物**等等。你也可以從其他藝術類型得到靈感，像是雕塑、時裝，甚至是刺青。這裡有六種風格範例可以幫助你思考。

高反差
如果你是用毛筆、色筆或是電腦畫畫，你可以在大面積區塊內**填滿黑色**。要讓故事充滿戲劇張力、恐怖和陰鬱氣氛時，這種風格可以營造很棒的效果。

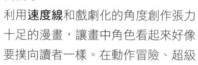

高衝擊
利用**速度線**和戲劇化的角度創作張力十足的漫畫，讓畫中角色看起來好像要撲向讀者一樣。在動作冒險、超級英雄跟武俠漫畫中，這招很好用。

細緻場景
盡可能替角色所處的場景畫出足夠**細節**，至少要像畫角色一樣細。這對奇幻、科幻類型以及場景奇特的故事來說特別好用，因為這樣的風格會呈現出所有人們不熟悉的細節。

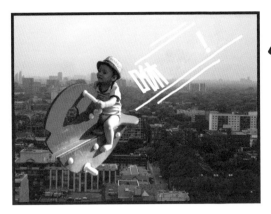

照片式漫畫

不會畫畫？有**相機**嗎？嘗試「照片式漫畫」吧！你可以先找有趣的東西來拍照，再用電腦特效來修整圖像。對於設定在現實世界的故事來說，這是個很棒的作法。

火柴人

很多漫畫家只用**非常簡單的線條**來講他們的故事。幾乎任何故事都可以用火柴人塗鴉來呈現，因為你的讀者可以自行想像最精采的部分。

你過不了我這一關的！

精緻手工

你喜歡做**手工藝品**嗎？你可以用美勞紙、剪刀、糨糊跟靈感來創作圖像。這種手法適合迷人或簡單的故事。

我創作這些漫畫是想告訴你，你可以用很多種風格畫漫畫，不是只有一種！

類型

「類型」幫助你**為故事進行分類**。你的漫畫可以歸屬任何類型，無論是羅曼史或恐怖故事。

你不需要選出一種類型，畢竟人生不只屬於特定一種類型，我們都經歷過喜劇、冒險、戲劇跟推理劇般的時刻。你可以只是專心說故事，讓別人決定它屬於什麼類型。不過，思考類型這件事可以激發新的創意。以下根據故事重點的不同，舉出一些類型為例。

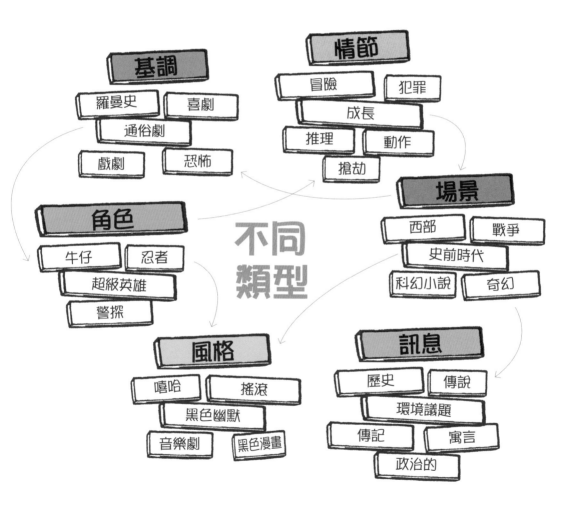

接下來是最好玩的部分：你可以隨意**混搭**各種類型，找出讓你覺得新鮮有趣的組合。

常見的浪漫喜劇跟戰爭戲劇都結合了不同類型。那麼何不混合嘻哈與科幻小說，打造一場穿越銀河系的饒舌或街舞爭霸戰？或是混合愛情與犯罪類型，創造一個有人的心被偷了的警匪故事？或是把西部故事、強盜、傳說、恐怖跟音樂劇來個大融合，用打油詩的形式，說一個你萬萬不該從仙人掌怪物身上偷東西的故事。

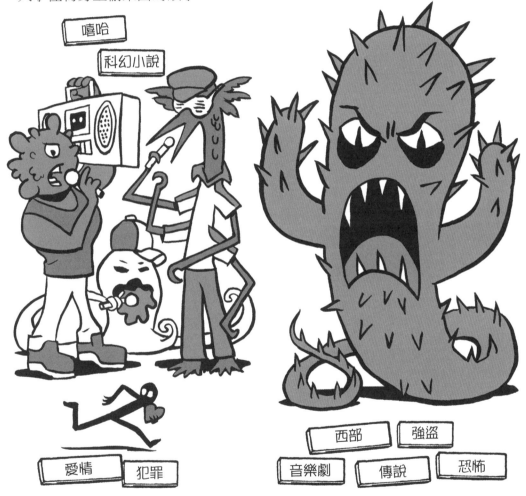

換句話說，當你在尋找自己的聲音的時候，你可以嘗試利用這些已經證實有效的技巧，或實驗一些新鮮有趣的東西。由你來決定。

七種漂亮的版型

在各種常見的漫畫中，我們可以看到有不同的**形狀**與**尺寸**，這些就稱為「版型」。同樣的，你可以自己決定哪一種版型最適合你的故事。每種版型各有優點。我們回到羅賓漢的故事來說明這一點。

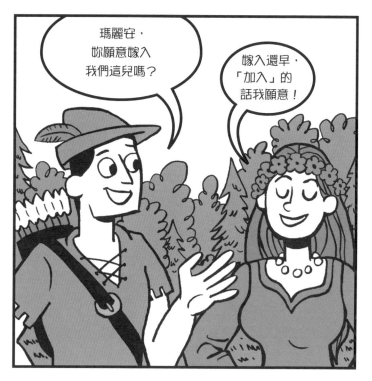

單格漫畫

單格漫畫有時候沒有外框，有時候字數不多。

範例：《家庭馬戲團》(*The Family Circus*)、《遠處》(*The Far Side*)、《紐約客》雜誌漫畫。

適用：適合呈現敏捷的觀察，尤其是笑話。也適合點子很多，但不著重角色與情節的漫畫家。

羅賓漢的單格漫畫：或許你注意到了，羅賓漢和瑪麗安的玩笑對話用了「嫁入」和「加入」的諧音。

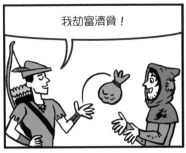 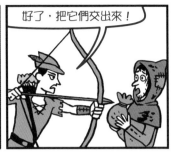

連環漫畫

指的是一格以上的漫畫，排成一列或多列，但不超過一頁的長度。

範例：《畢沙羅》（*Bizarro*）、《花生》（*Peanuts*）、《不管是好是壞》（*For Better or For Worse*）。

適用：適於呈現趣聞軼事，就像你會特別想跟朋友分享的那種生活趣事。

羅賓漢的連環漫畫：這個連環漫畫呈現出劫富濟貧的羅賓漢偶爾也會有混亂的時候。

短篇集

集結數個不同故事的一本書，這些故事通常會有一個共同的主題或世界。

範例：《亞齊文摘》（*Archie Digest*）、《馬克思范德的謎題》（*Max Finder Mystery*）、《少年JUMP》。

適用：適合呈現數個不同故事、甚至不同人物的書。

羅賓漢的短篇集：你可能會看到八頁的森林搶案，四頁的塔克修士做晚餐，還有兩頁的羅賓漢嘗試新偽裝造型。

專業小提示

大部分漫畫家都用電腦上色，它可以畫出均勻色彩，也可以畫出漸層。如果用顏料、色筆、粉蠟筆或是其他上色工具則會花上較長的時間。

漫畫書

通常**二十到四十頁**的漫畫書稱為一集。有時候一本書就是一個完整的故事，有時候則是好幾本系列漫畫的一部分。漫畫書的故事有時候會集結成長篇，變成圖像小說的形式出版。

範例：《X戰警》、《波恩》（*Bone*）、《神力女超人》。

適用：適合講述短篇故事，或是做為長篇的部分章節。

羅賓漢的漫畫書：

其中一集可以畫一位可敬的對手加入了快樂伙伴們。或是敘述羅賓漢被捕的過程，做為長篇故事裡的第一章節。下一集則畫他的獲救過程。

長篇漫畫

通常**至少有八十頁**的篇幅，長篇漫畫有十分豐富的故事情節與角色演繹，以及精心安排的結局。

範例：《丁丁歷險記》、《鬼城》（*Ghostopolis*）、《將軍》。

適用：適合呈現富涵深度的故事，也適合有高度耐心的創作者，因為即使是專業畫家也得花上好幾年畫一部長篇漫畫。

羅賓漢的長篇漫畫：

郡長在羅賓漢手下吃了敗仗，於是約翰王子找來一位更惡毒的新郡長，而前任警長竟願意出手幫忙對抗新郡長。這部作品也許能成為描寫羅賓漢從男孩變成男人的過程。

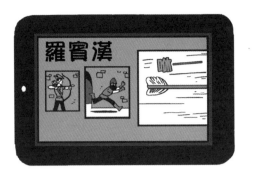

網路漫畫

網路漫畫可以運用前述的**任何版型**，但不是呈現在紙面而是網頁上。與書本頁面不同，**每一頁網路漫畫可以畫不同尺寸**，從小小的單格漫畫，到長長的捲軸迷宮都行。

範例：《邪惡克里斯多福》（*The Abominable Charles Christopher*）、《午餐笑話》（*Lunchbox Funnies*），以及我自己的作品《星球公主》（*The Princess Planet*）。

當然，你可以**運用任何版型或是創造你自己的版本**。選擇你自己的冒險故事，選擇可以組成棋盤遊戲的漫畫框格，或是**任何你想像得到的東西**！

混種版型

部分是漫畫，部分是小說，混種類型運用了兩者的元素。這個手法讓文字與漫畫各自在最擅長的領域發揮效果。

範例：《法蘭奇黃瓜》（*Frankie Pickle*）、《盜賊與國王》（*Thieves & Kings*）、《內褲超人》。

適用：喜歡畫畫也喜歡寫作的漫畫家。

羅賓漢的混種漫畫：羅賓漢混種漫畫以文字解釋他的思考過程，漫畫則呈現城堡屋頂的追逐場面。

最後補充

忠於你的故事！

你選擇的風格、類型與版型能幫助你向讀者傳達故事。你做的每一個選擇，會讓它們的效果相互加持或相互抵銷。只要你謹記這一點，你就比較能為你想說的故事選出正確的組合！

描摹與風格

在認識了表現漫畫的三大條件後，
讓我們用一些有趣的練習來探索風格、
類型與版型。

1 **找漫畫。** 從圖書館、報紙和雜誌開始找起。也不要放過網路
上、書店、漫畫博覽會，以及任何你能找到的地方。
選出五位 你喜歡的漫畫家。
列出清單，記下你喜歡他們畫風的哪個部分。

2 **選出一位** 你喜歡的漫畫家。
描摹這位漫畫家的作品。 或許你會想影印這份作品，從網路
上列印出來，然後在印出的紙張上貼上一張描圖紙。這樣一
來你可以在描摹的過程中自由旋轉紙張。

專業小提示

有些人批評描摹根本是模
仿，不過，這就是一種學習
的方式。在剛起步的時候，
模仿會是一種很有用的練
習。但要記得，千萬別向人
吹牛說這些描摹的漫畫是你
自己的原創作品！

當你一遍描摹的時候，做一個積極的觀察
者，仔細觀察原稿跟你自己的畫。

- 描摹這張圖的時候，你的手是怎麼移
 動的？
- 有更好的動筆手法嗎？
- 這位漫畫家如何平衡黑與白？
- 這位漫畫家用什麼樣的線條來呈現紋
 理？

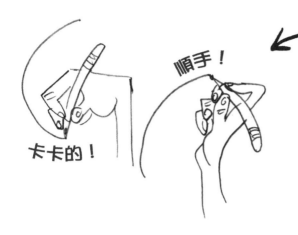

卡卡的！

順手！

專業小提示

不要為難你的手腕。畫弧形的
時候，讓手往身體反方向移
動，會比朝身體方向移動還要
容易。你可以轉動紙張，別用
不舒服的方式移動手腕。

你

3 **詳讀範例**，認識類型
（第二十四頁）。
寫下任何你能想到的
其他類型。
混搭各種類型，直到找出一
種讓你覺得有趣的組合。
根據混搭的組合設定，
畫一張圖。你可以多畫幾
張，保留這些圖，做為日後
的靈感來源。

4 想想你本來就很喜歡的漫畫。
列出清單。寫下他們適用哪一種版型。
寫下你認為它們屬於哪些類型。
用什麼樣的版型來畫，會讓你感覺最有樂趣？

手法簡單 不等於 故事簡單

祕笈 3

無論你的圖畫得多棒，最重要的關鍵在於人們是否能理解你畫的東西。

當人們聽到「畫家」這個詞，往往聯想到的是畫肖像畫或風景畫的人。（當然啦，畫家能畫的絕對不只這些，不過請容我這麼說……）這類畫家的主要目標，是捕捉他們眼睛看到的東西，就像是一台照相機。

我們知道漫畫家的主要目標是講故事。用漫畫來說故事的漫畫家，和一般的畫家有什麼不同？讓我們一探究竟。

畫家　　　　　　　　　　　漫畫家

- 花很多心血創作一幅大尺寸的畫

- 只有一次機會可以呈現場景中的事件

- 透過仔細的觀察與鑽研來創作

- 必須一次畫完最終細節

- 花很多心血創作多幅小尺寸的畫

- 利用好幾張圖來表現一個場景

- 以十分快速的筆法來創作

- 必須反覆描繪筆下的角色人物

這就是為什麼漫畫可以是一門用簡單手法呈現的藝術。它有重複性，可以跳著看，可以一次只透露一點訊息，不需要在單一畫面中交代所有的事情。

所以，如果你現在還不是傑出的畫家，只能塗鴉或畫火柴人的話，也沒關係。**簡單是好事**。許多能畫寫實細節的漫畫家甚至刻意用比較簡單的筆法來畫。當人們只是跳著讀的時候，何必畫那一大堆細節呢？

你可以用簡單的手法訴說複雜而深刻的故事

你在逐漸長大的過程中學會愈來愈多字彙。一個孩子可能懂得說「紅色」，年紀稍長之後可能會懂得用「朱紅」或「緋紅」來形容特定的紅色。不過，如果硬要把「小紅帽」改成「小朱紅帽」，聽起來就沒那麼有趣了，不是嗎？

如果你用學習字彙的方式來看待自己畫的東西，你會看到漫畫家同樣隨著時間增長他們的**視覺字彙**。

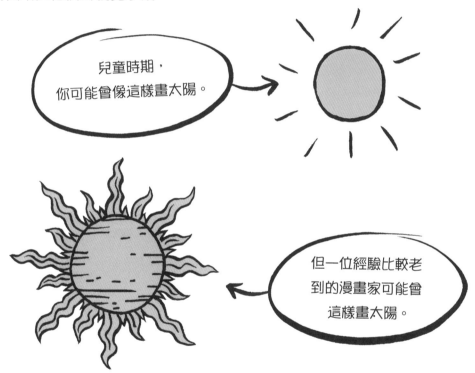

再說一次，這並不代表畫了第二種太陽的故事就一定會比較精采。畢竟兩者的功能差不多，都是為了呈現「太陽」。

重視圖示符號！

你大概已經可以畫出很多簡單的視覺字彙了。漫畫理論研究者兼漫畫家史考特‧麥克勞德稱它們為**圖示**，這些圖示符號大多數都形狀簡單。

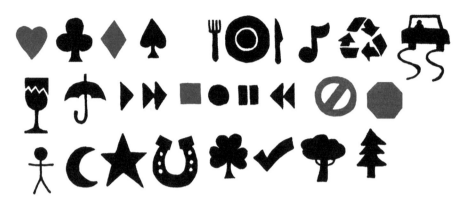

只要僅憑**輪廓**就能讓人辨識出其代表的事物，都可以是一個圖示符號。

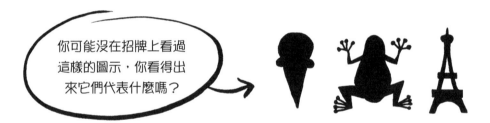

圖示的連結

即使是在國外，當你需要找廁所的時候，簡單的**火柴人**同樣在廁所門上引導你。

不管你是超人還是狼人，是女超人還是科學怪人的新娘，你會很快知道哪個圖示符號在對你說話。

如果是上方兩個人物呢？你看起來像他們其中一位嗎？大概不太可能，因為他們是特定的人物。他們身上的一些細節可能是你沒有的，象徵男廁女廁的圖示符號卻可以是任何人。所以如果你用愈簡單的圖示符號來描繪漫畫人物，就能引起愈多人的共鳴。

最受歡迎的卡通人物造型通常很簡單。蜘蛛人的面具隱藏了彼得・帕克的臉部細節，讓我們假裝自己能戴上面具。當然了，他身上的細節比起火柴人多很多，不過重點在於——讓事情簡單化是一個很好的起點。

形狀有助於角色的辨識度

既然大部分故事裡都有一個以上的角色，那麼這些角色就不能都畫成同一個圖示符號，或都畫成火柴人。男廁女廁上的男性、女性的差異顯現在服裝，形狀是兩者的不同之處。

如果你想畫特定的怪獸呢？你還是可以用類似洗手間的人形，但是**改變一下它們的形狀**。

你還是可以用很簡單的筆法，藉由改變形狀，就可以讓你的角色看起來不一樣。

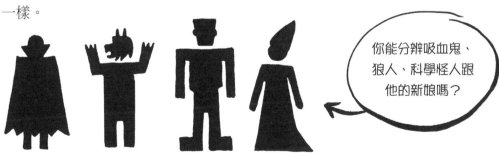

組合圖示

圖示符號不僅可以用來畫角色，也可用來畫**場景**，也就是漫畫裡的時空。當背景愈簡單，它就愈容易讓讀者聯想成任何地方。右邊的圖可以是秋天裡的任何一座森林，或是夜裡的任何一棟房子。

將圖示用來當表情符號

描繪人的情緒並不容易，因為要考慮到臉部的許多肌肉。例如，當你露出一個大大笑臉的時候，眼睛會怎麼樣瞇起來？再加上每個人表達情感的方式都會有些微不同。或許你覺得無聊的表情看起來是另一個人傷心的表情？

當文字無法表達，或是當角色（或是漫畫家本人）找不到適切台詞時，漫畫家有時候會用圖示來表現情緒。

沒有了這些圖示，以下這些人物的感受可能就沒有那麼明確。

在你準備好描繪細膩的情緒之前，你可以用像這樣的圖示當作捷徑，幫助你講故事。

那是什麼味道？

你有五種感官。圖畫可以呈現視覺景像與質感紋理。音效跟對話框可以呈現聲音。你可以用文字表現味道與味覺，也可以用圖示來表現。

如果你在某個東西旁邊畫了一些**波浪形的線條**和暗示性的**圖示**，它們就會告訴讀者畫中的東西聞起來是什麼味道。

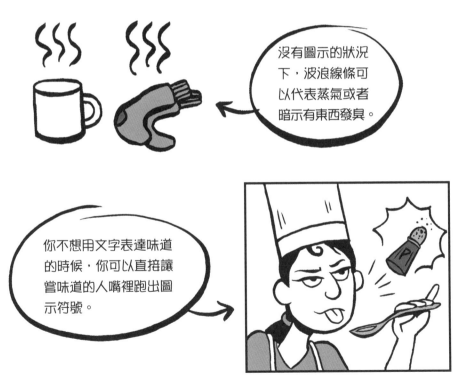

沒有圖示的狀況下，波浪線條可以代表蒸氣或者暗示有東西發臭。

你不想用文字表達味道的時候，你可以直接讓嘗味道的人嘴裡跑出圖示符號。

字母也算是圖示符號！

「P」告訴人們到哪裡停車，「H」代表醫院。

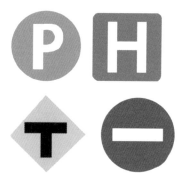

而這些道路號誌也只是字母而已，不是嗎？左邊這個是「T」，右邊的是躺下休息的「I」。

如果你懂得怎麼樣書寫**字母**跟**數字**，那麼你已經會畫這些你所需的線條了！

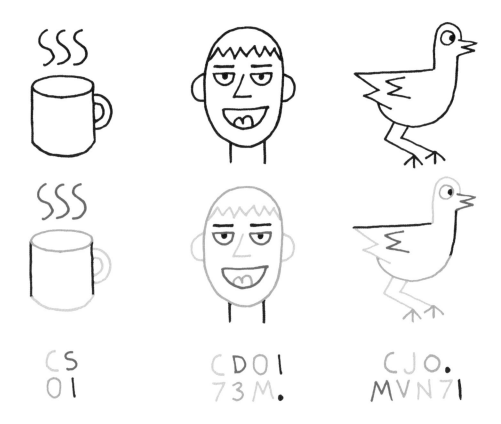

O 是一個圓圈。

O 是一個橢圓形。

C 是拱形。

7Z 7跟Z是鋸齒形。

S 是曲線。

I 是直線。

LT L跟T是兩條相遇的直線。

你可以用這些字母和數字的線條來組合簡單的形狀。

當然了，你畫的時候必須**不讓人知道**自己其實是運用數字和字母的形狀畫圖的，不然讀者就只會看到這些數字跟字母。不過身為漫畫家的你，知道它們其實是悄悄存在的。

在不知不覺中，你的漫畫已經畫得更棒了！

最後補充

簡單原則暢行數個世紀！

從史前的洞穴壁畫到網路時代的表情符號，
人們長久以來利用簡單的圖像進行溝通和講故事。
努力想要畫得「更好」當然是一個很棒的目標，
不過清楚簡單的圖畫永遠派得上用場！

圖示與形狀

現在來體驗一下圖示、
形狀與字母的樂趣！

1a. 測試你的視覺字彙，盡你所能地畫出很多圖示**填滿一個頁面**。

b. 看著這個頁面，**圈選**任何你覺得可以表現情緒的**圖示**。
有些像是愛心的圖示是很明顯的，不過你有沒有藉著這樣的過
程找到**如何用全新的方法藉著圖示來傳達一個人的心情**呢？

c. **畫三個人頭**，用圖示
代替他們的眼睛。你
的畫表達的可能會是
什麼呢？

2a. 用圖示畫出**四位知名人物**。

b. 現在再用圖示畫**你自己和三位親友**。

3a. 畫一個**味道聞起來像另一樣東西**的物品。

b. 畫一個人，他正在品嘗味道令他吃驚的食物。

4a. 利用字母或數字，或是字母跟數字的局部，來畫一張臉、一棟建築、一隻動物或者食物。試著**不讓別人識破**這些字母和數字。

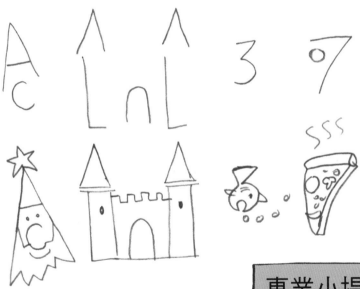

b. 請一位朋友隨機在幾張紙上寫下字母和數字。**把它們變成字母和數字隱藏其中**的圖畫。

專業小提示

用橡皮擦並不是作弊。所有的漫畫家都會用橡皮擦擦掉鉛筆線，用修正液塗掉墨水筆跡。

細節
分高下

當你沒辦法什麼都畫出來的時候,你必須知道如何為讀者挑選出最好的細節。

照片給我們完整的畫面,包括所有的細節。圖示告訴我們梗概,那是最簡單的呈現方式。照片和圖示屬於兩個極端,**在兩者之間**的領域就稱為「卡通化」。在這個區塊中,既不是填滿一切細節,也不是什麼都不畫,而是呈現其中一部分。哪些部分呢?做出聰明的選擇至為關鍵,因為往往就是這些細節告訴讀者故事的重點在哪裡。

那麼，什麼才算是重要的細節呢？

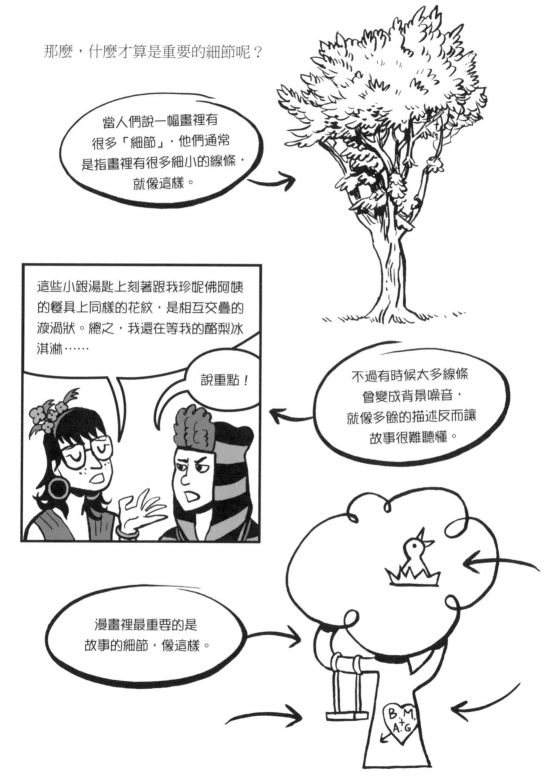

當人們說一幅畫裡有很多「細節」，他們通常是指畫裡有很多細小的線條，就像這樣。

這些小銀湯匙上刻著跟我珍妮佛阿姨的餐具上同樣的花紋，是相互交疊的漩渦狀。總之，我還在等我的酪梨冰淇淋……

說重點！

不過有時候太多線條會變成背景噪音，就像多餘的描述反而讓故事很難聽懂。

漫畫裡最重要的是故事的細節，像這樣。

B.M.
A.G.

細節如何發揮作用？

事實上，你並不會留意眼前所看到的一切，你只會得到一種**印象**。你最好的朋友頭髮有多少？這根本無所謂，你會記得的，是你朋友的髮色與髮型。

那麼你為什麼要在一個角色的頭上畫出每一根頭髮呢？根本不會有人注意到它。你可以畫，如果過程是有趣的，不過它大概不會讓你的漫畫更出色。

你只需聚焦在當時重要的部分

有時候我們都會忽略掉複雜的東西。但我們也會忽略掉簡單的東西，如果它們在當下無足輕重的話。當你眼看著一個場景，你沒辦法注意到一切環節。

比方說，你到銀行開戶的時候，你可能會注意到櫃檯上的原子筆是怎麼樣固定在檯前的。如果你是要去搶劫，你就會注意到監視攝影機的位置。

對漫畫來說也是一樣。你只需要把**對故事而言重要的細節**畫進去就可以了。

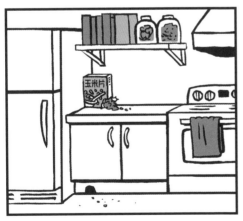 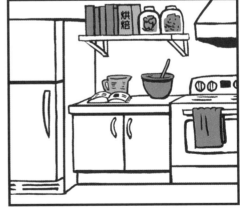

這兩幅畫畫的是同一間廚房。你覺得它們想表達的分別是什麼？

形狀不會永遠夠用

我們知道形狀可以用來描述一個物件（請看第三十六頁）。不過就像以下三個長方形，當不同物件有**相同的形狀**時，該怎麼樣分辨它們？

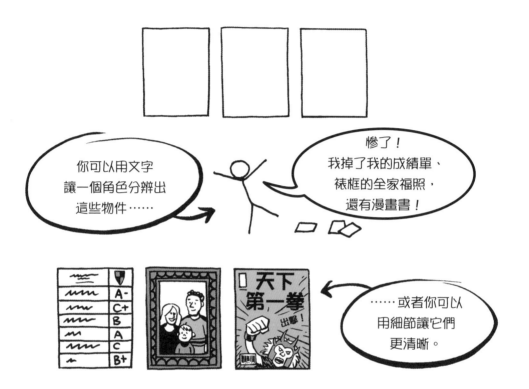

細節的力量

細節是有辨識效果的，即使它們所在之處的形狀無法辨識。比方說，科學怪人一般來說有個方形大頭，但是你也可以畫成任何形狀，只要你能夠畫上其他標誌性的細節，像是髮型、螺栓跟縫線。

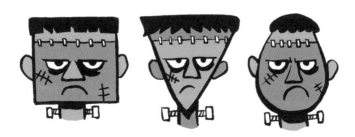

而且你不一定要用幾何圖形，你可以採用**任何形狀**，然後把它變成另一種
樣子。

時髦的形狀

現在你知道什麼形狀都可以用，你可以來玩玩看。你為漫畫角色所選擇的
形狀不只說明了他們的身分，也顯示出創作者的特質。它們是你漫畫風格
的一部分。

看看那些知名的卡通人物，你通常可以從輪廓或是**剪影**就辨認出他們。以
下這些形狀是否讓你聯想到什麼卡通人物？

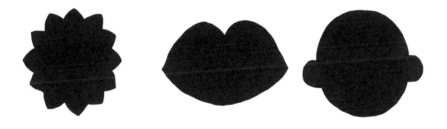

《辛普森家庭》的花枝・辛普森、《愛探險的DORA》的朵拉、《花生》裡
史努比的主人查理・布朗就是根據這些**簡單的形狀**創作出來的。每個漫畫
家選擇非常不同的形狀來畫小朋友。

再想想其他角色吧。蝙蝠俠有一對尖尖的耳朵，海綿寶寶的外型則是方方
正正。**令人難忘的角色**往往也擁有令人難忘的剪影。或許你的主要角色也
該如此？

顏色是一種細節

顏色也可以是其中一個細節。就像第四十六頁那棵樹上的線條，色彩也可以增添大量而充足的細節。

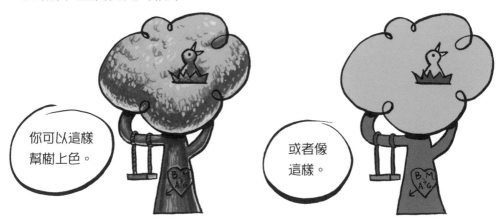

你可以這樣幫樹上色。

或者像這樣。

這本書絕大部分是用「現代派」的藝術風格來畫。簡單的創作正好搭配書中簡單的祕訣，所以我並沒有用到很多的全彩畫。我只用了足夠的色彩來告訴你發生什麼事，並且讓你的目光能持續保持興致。

什麼時候應該使用顏色呢？

很多傑出的漫畫都只用了**黑白兩色**，像是日本漫畫或是早期的報紙漫畫。如果你決定要**上色**，首先應該上色的是能讓故事更清晰的部分。

沒有**顏色**，也沒有更多文字，你無法確定這張畫裡是否存在著某種情愫。

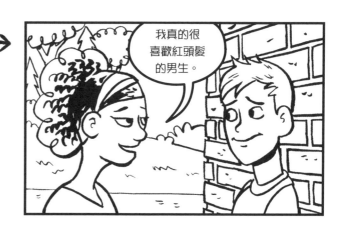

我真的很喜歡紅頭髮的男生。

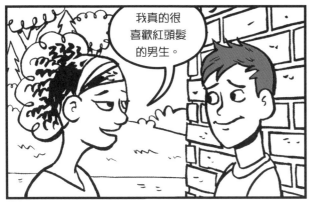

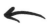

先從這裡**開始**。找出哪些地方非得塗成特定顏色，才能讓故事說得更清楚？想想看，哪些細節非得上色不可？例如人物是正在流鼻水還是流鼻血？這就必須用顏色才說得清楚。完成這階段就可以暫告一段落了，但你還可以……

接下來，你還可以為能以數種色彩呈現的部分上色。這是一個營造氛圍的機會。天空是浪漫的橘色？還是像暴風雨的灰色或寧靜的藍色？這些樹木的顏色暗示這些孩子可能處在剛開學的季節。

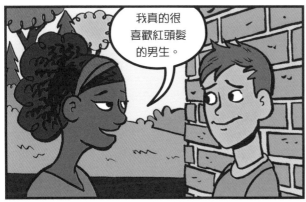

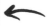

最後，你可以畫無論什麼顏色都可以的部分，像是衣服、車子、書本等等。選擇會讓你的故事更清晰的顏色。比方說，紅色的磚牆就沒辦法強調男孩的髮色。

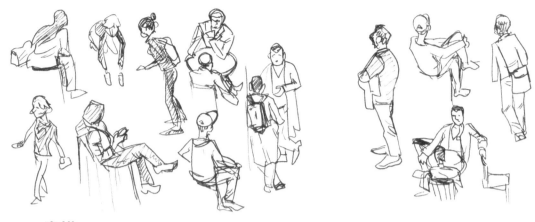

素描

要學會畫出細節與形狀，你必須勤加練習。這就是素描的重點。

有些漫畫家愛用**素描簿**，有些人喜歡用廢紙，你覺得什麼適合你就用什麼。重要的是你必須**常常畫**，因為知道一個東西看起來是什麼樣子，跟知道它怎麼畫是兩回事。如果有什麼東西你不太會畫，像是手、腳、車子，或是任何東西，你就去好好地盯著它，然後素描。從各種不同角度畫，嘗試畫不同的形狀與細節。

塗鴉跟素描的差異

畫你已經知道怎麼畫的東西，那是隨手塗鴉。就像是你在筆記本邊緣畫的那些畫，或是一邊講電話一邊亂塗的那些畫。

當你**嘗試學習**畫新東西，或是用新的方式畫你畫過的事物，這就是素描。素描的時候你必須思考，過程中往往要不斷擦掉重畫。

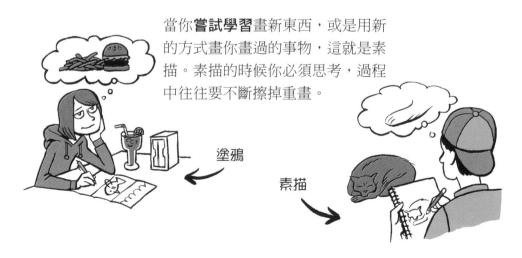

塗鴉

素描

草圖

在正式作畫之前，漫畫家通常會先用素描來規畫一個場景。這些素描稱作**草圖**，它們畫得比較小。素描讓你可以在紙上「大鳴大放」地思考，這比在腦海裡想像圖畫簡單。這就像是你在寫作文之前打的草稿。

以下是第七十六頁的搖滾動物漫畫草圖。

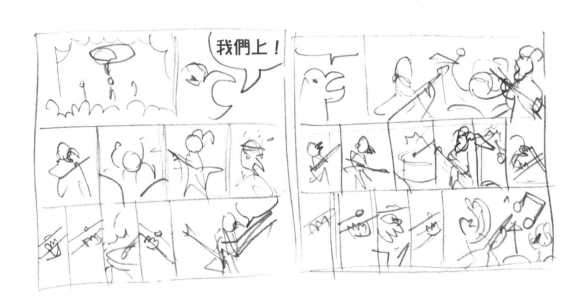

最後補充

熟能生巧。

決定運用哪些細節、省略哪些細節，都是創作漫畫的學問之一。如果你做了足夠的素描練習，你就能更嫻熟地用正確的形狀表達正確的細節，讓你的漫畫更出色。

換你試試看

細節

你已經具備辨識細節的眼光了嗎？

這些有趣的練習會幫助你培養注意小細節的能力。

1 a. 畫出**你家的外觀**，必須畫出你描述聖誕老人或小偷企圖進入屋內時會提到的細節。

b. **再畫一次你家**，講一個玩捉迷藏的故事。

2 a. 畫你的房間，用畫中細節講一個**喜歡睡在你衣服堆裡的怪獸**的故事。

b. 再畫一次你的房間，用畫中細節講一個**做家事**的故事。

3 a. 畫三個長方形。**利用細節**把它們分別變成一個信封、一本雜誌、一盒玉米片。

b. 畫三個圓形。把它們分別變成一個時鐘、一顆水果、一個輪子。

4 a. 描摹**十個漫畫角色**的形狀。你可以分辨得出它們是誰嗎？

b. **你可以從剪影辨識出哪些卡通人物**？寫下他們的名單。

5 畫一個圓形、一個三角形、一個橢圓形和一個長方形。**把它們變成知名卡通人物的頭或身體**。用此方法再畫兩個角色。如果你一時之間想不出要畫誰，這裡有個名單可以參考。

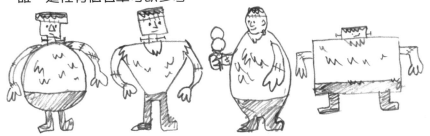

- 超級瑪利或碧姬公主
- 餅乾怪獸或豬小姐
- 哥吉拉或金剛
- 膽小獅或機器人
- 金鋼狼或暴風女

- 蛋頭先生或芭比
- 美杜莎或牛頭人
- 黑鬍子或虎克船長
- 新年寶貝或邱比特
- 自然之母或時光老人

6 創造六個新的角色，**利用物品的形狀**讓他們變得獨一無二。你可以從以下清單得到一些點子。

- 食物和飲料
- 車子
- 寵物
- 農場
- 外太空
- 家庭用品
- 餐具
- 工具
- 體育活動
- 植物
- 建築物
- 音樂

專業小提示

漫畫家用鉛筆作畫，描摹自己的畫，並修正錯誤之處。他們可能會用描圖紙或透燈桌（下面有燈光透出的玻璃桌）。這本書裡大部分的圖是我用可擦掉的藍色鉛筆畫的。把掃描機設定成「線圖」，就不會掃描到藍色的線條，只會掃描到我想要掃進電腦裡的線條。

7 在**簡單**的火柴人身上**添加一些細節**，創造四個你認識的人。
看你的朋友能不能分辨出他們是誰。
再畫四個火柴人，再把他們變成有名的人。
再畫四個火柴人，然後**把他們變成卡通人物**。

8 回頭看看你最喜歡的漫畫家的作品，觀察他們如何簡化地點跟物件。**描摹或模仿**畫有場景的**六格漫畫**。看看你可以從中學到什麼。

9 請朋友在一個頁面上畫上**一堆形狀**。把每一個形狀變成一個人、動物或是物品。

10 在一個月內**建立你的視覺字彙**。每天學會怎麼把一件物品的圖卡通化。素描任何你眼前的物件，但將它適度簡化，好讓你可以憑記憶把它畫出來。你可以從簡單的東西開始，像是盒子或球，然後慢慢地挑戰較複雜的東西，像是腳踏車或吸塵器。

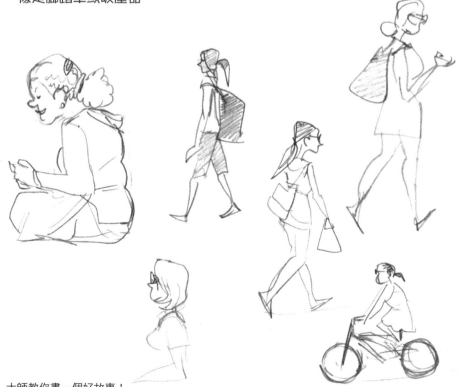

11 到公共空間**看人**。畫滿兩頁的人物素描。你可以到公園、購物商場、市政府、圖書館，或是任何你覺得會有很多人的地方。如果你很害羞，帶個朋友去作伴。

12 素描你的**手**，畫滿**一整頁**。另外一頁畫滿腳或鞋子。找一個你覺得不容易畫好的東西，一樣連畫好幾個，填滿一整頁。

專業小提示

素描真實世界裡的景物，將挑戰你對立體度與角度。如果你老是畫一個鼻子的正面，當一個角色的頭轉向一邊的時候，你就畫不出他的鼻子。

揮灑你的個性

祕笈
5

想要發展出你自己的畫風,學會怎麼運用形狀與細節是很重要的。然而,如果要炫耀你的本領,你必須學會賦予漫畫個性。

看看下面的線條。如果線條是人的話,你會怎麼形容他們的個性?

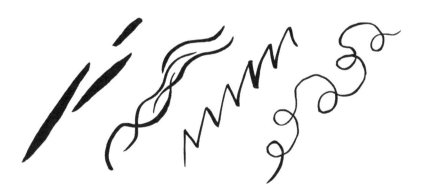

線條有自己的個性

當你處在某種情緒裡，你的身體就會出現某種反應。如果你很緊張，你可能會發抖。如果你很生氣，你可能會全身緊繃。如果你有這樣的情緒，你會畫出什麼樣的線條？利用線條幫助你**傳達**畫中角色的感受。

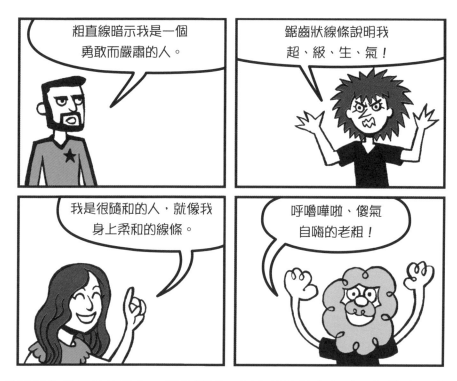

畫畫是你當**演員**的機會。當你要畫一個有情緒的角色時，假裝自己也沉浸在相同的感受裡。觀察你的畫出現什麼樣的改變！你可能會發現自己一邊在做鬼臉！

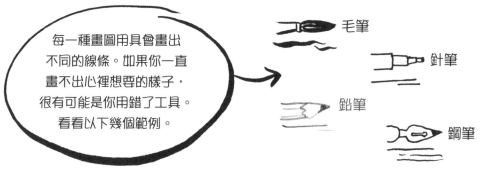

賦予角色個性

所謂個性，就是一個角色特有的典型情緒與動作。他是個有耐性的人嗎？性情古怪？傻傻的？坐立不安？要把這些特質畫出來並不容易，不過你可以利用一些訣竅幫助自己描述角色的個性，還有角色對某些事情的看法。

身體語言

你大概會畫快樂的臉孔跟皺眉的臉孔。不過你會畫快樂的身體跟不快樂的身體嗎？即使是火柴人也可以透過彎曲與摺疊來**表現他們的反應**。這些姿勢並不難畫，雖然需要花點時間想一想。

這裡畫的都是剛剛聽到壞消息的人。

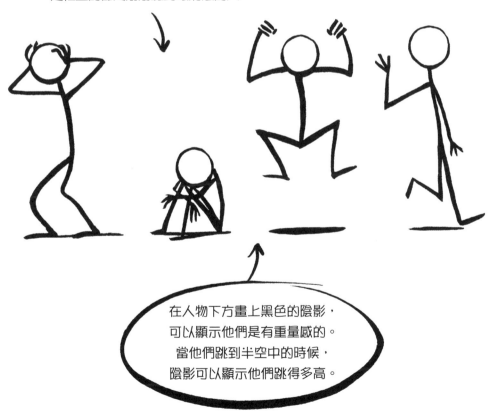

在人物下方畫上黑色的陰影，可以顯示他們是有重量感的。當他們跳到半空中的時候，陰影可以顯示他們跳得多高。

「魔力假設」

名字很酷的劇場導演史坦尼斯拉夫斯基想出了**「魔力假設」**的概念。為了幫助演員精進演技，他要求演員們嘗試**假設**自己身處某些情境**會發生什麼事**。

你可以運用「魔力假設」的概念強迫自己像演員般思考，並且釐清讓筆下人物**與眾不同**的關鍵。如果贏了樂透，他們會怎麼做？如果被開除呢？加入了足球聯盟呢？多長出一顆頭呢？

底下是幾個不同人物發現一只錢包的反應。

你創作的角色聽到好消息會怎麼反應？會喜極而泣？拍手歡呼？或者會馬上拍照準備與人分享？藉由思考這些問題，你便能進一步認識他們……這會讓他們畫起來更容易，更容易在故事裡安排他們的角色。

漫畫戲服

個性不僅表現在一個人
的情緒反應或是身體儀
態，服裝同樣可以傳達
一個角色的個性，因為
穿著打扮是人行為的一
部分。

一個人的穿著不能總結他或她的個性，但是漫畫家可以用服裝當作線索，
賦予角色一個身分。

這些人是誰？

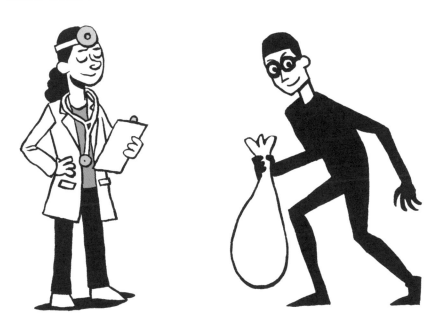

你大概會說他們是醫生跟小偷。如果你在萬聖節的時候想扮成小偷或醫
生，你大概也會穿像這樣的衣服。戲服就是可以立刻告訴你一個人身分的
服裝。

是不是每個醫生跟小偷都是這樣的打扮呢？不是的。不過如果你讓畫中的人物穿上這些衣服，讀者很快就能聯想到他們的身分。

以下哪一種呈現方式比較容易理解角色身分？

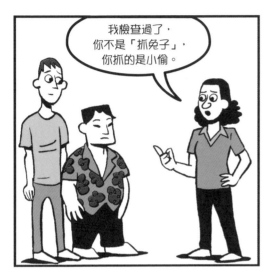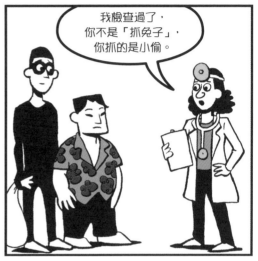

在長篇漫畫裡，你會有足夠的時間與空間來塑造更真實的醫生與小偷角色，不用穿這麼刻意的服裝。不過畫短篇漫畫時，你往往沒有那樣充足的時間，你必須直搗核心！這時，戲服就變得非常有用。

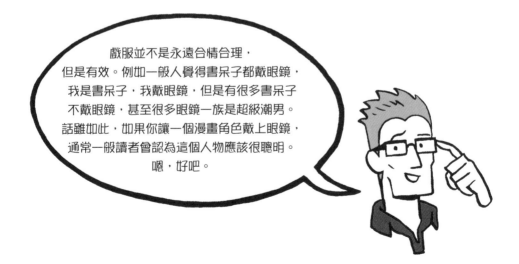

戲服並不是永遠合情合理，但是有效。例如一般人覺得書呆子都戴眼鏡，我是書呆子，我戴眼鏡，但是有很多書呆子不戴眼鏡，甚至很多眼鏡一族是超級潮男。話雖如此，如果你讓一個漫畫角色戴上眼鏡，通常一般讀者會認為這個人物應該很聰明。嗯，好吧。

道具也是戲服

戲服不只包括身上穿的衣服，也包括**可以透露個性的道具**。這些道具透露出這些人物擁有什麼樣的性格呢？

道具跟戲服兩相加乘，提供線索，讓讀者辨識一個角色的職業或來歷，效果十分顯著，你甚至可以把它們加到一些知名角色身上，比如以下這些怪物。

音效

音效是另一個強化個性的工具。它們不只展現聲音，也透露出你是怎麼聽這些聲音的。有個很有學問的字——**擬聲詞**，就是指運用自創的字彙來描述一個聲音。

你會怎麼形容一套爵士鼓滾下樓梯的聲音？**啪咚啪轟砰哐鏘！**或許聽起來不錯。或者是**砰！砰！哐！碰！咚！**或是簡單的**哐鏘！**

因為我們每個人**對聲音有不同的想像**，這是你能夠展現獨特個性的一個機會。

為什麼要使用音效？

你可以畫一個無聲的爆炸畫面，讓讀者自行想像聲音，不過加上**轟！**會讓畫面更有力量。

這裡很適合使用有個性的線條，字體樣式也可以傳達出聲音的樣子。

裝扮你的場景

你是不是很喜歡畫人物角色，但不是那麼喜歡畫場景？試著**把場景當作一個人**。你打算如何呈現一個帶有獨特個性的地方？

這裡有幾個不同風格的房間。你猜得到住在這些房間裡的人可能是什麼個性嗎？

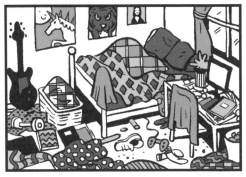

最後補充

漫畫說的是人的故事。

透過漫畫，你可以和眾人分享你和你所認識的人（無論是真實或虛構）的人生。將個性注入你的漫畫當中，人們不用見到你本人，就可以了解你。

情緒與音效

來吧！現在就用紙筆展現你的個性，擄獲眾人目光！

1 選定一種情緒，**嘗試感覺它**。畫下能夠表達你感受的線條，你可以試著閉上眼睛。運用這些線條來畫擁有相同情緒的一個人。

2 回到你最喜歡的漫畫家，在他的作品裡找出一個至少流露**四種不同情緒**的角色。

3 站在鏡子前面，表演出各種不同的情緒，觀察自己是如何運用身體來表達。畫下其中**五種姿勢**，不管是畫你自己或是你最喜歡的角色都可以。想一想：這個角色跟你感受情緒（例如悲傷或快樂）的方式是否相同？

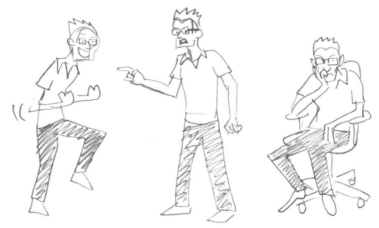

4 去一個**很吵雜**的地方。閉上眼睛，從你聽到的聲音裡創作至少五種音效，把它們用單格漫畫畫出來。

5 把你**能想到的各種戲服**列成清單。然後畫出至少其中十種。

6 a. 用單格漫畫描繪一個人**發現錢包**的模樣。如果需要，你可以利用第五十五頁列出的角色清單。

b. 重複畫相同的漫畫，但是**加入第二個角色**。兩個角色會如何互動呢？

7 a. 為以下各類聲音分別模擬至少三個狀聲詞。

- 動物的聲音
- 天氣的聲音
- 機器的噪音
- 運動的聲音
- 人的聲音（非言語的）
- 施工的聲音

b. 選擇其中九個，畫成漫畫音效。

8 **你覺得什麼樣的人會住在第六十七頁的房間**？畫出他們來。

9 想像出五個獨特的場景，然後想想什麼樣的角色可以融入其中。這些角色可以是住在那裡的人、尋找這些地方的人，或甚至是試圖逃脫這個場景的人。選擇**一個場景和一個角色**，把他們畫出來。

10 選擇四個虛構角色。**畫出每一個角色最喜歡的交通工具、他最喜歡的椅子、還有他最喜歡的休閒空間**。看你的朋友能不能在沒有提示的情況下，猜出每一個項目屬於哪一個角色。

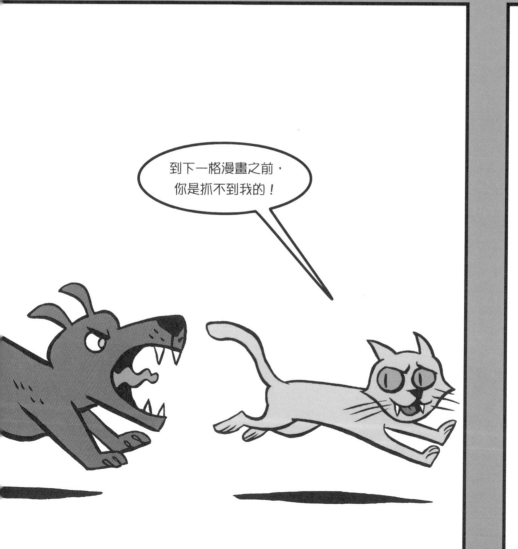

一次片刻處理一個

一格漫畫呈現的是一個片刻。把幾格漫畫組合起來，你就能編排出一個故事。

你覺得有多少重要的**片刻**必須跟讀者分享，你的漫畫就需要多少格。不過，「一個片刻」是什麼意思？一個片刻是多久呢？

有時候，一個片刻就只是那凝結的瞬間，就像一張照片裡的剎那。

但是**漫畫並不是攝影**。一格漫畫可以呈現的內容遠遠超過一瞬間裡發生的事。比方說，加入文字之後，你就拉長了每一格漫畫的時間。畢竟，對話框會呈現聲音，而聲音需要時間來發生。你的片刻也就不再只是一個瞬間。

事實上，大部分的漫畫語法（例如對話框、音效跟速度線）會將一格畫面的瞬間延長為較長的片刻。這個片刻的長度甚至會依一個讀者閱讀漫畫的速度而定。

試著閱讀下面三格漫畫，想想看每一格漫畫大概經過了多少時間。

> 這裡我必須再提一次史考特・麥克勞德，我在這一章裡想要鋪陳的概念，他早在《了解漫畫》（*Understanding Comics*）一書中提出了很多高見。

給我一個片刻

在真實生活中，一個片刻指的可以是一秒鐘，也可以是超過一分鐘。「片刻」這個詞給我們一些**彈性空間**。如果你必須要給出精準的時間，你就不能說「我一會兒回來」，而得說「我去洗手間，三分八秒之後回來」。時間是不需要精準估量的。

書寫的 vs. 繪畫的片刻

文字裡呈現的單一片刻，可能不是一幅畫裡的單一片刻。為什麼？這是因為，片刻的數量會依據你想呈現的是隨時間發生的動作，還是描述某件事而變化。

你可以寫一個充滿動作的句子，像是「我穿好衣服，刷了牙，吃了早餐，然後去上學。」這只需要花一、兩秒的時間閱讀，不過在漫畫裡，這段內容卻包含了四個不同的動作與地點。看出來了嗎？

這些時刻**對故事本身來說都很重要嗎**？如果故事跟上學有關，或許你可以直接跳到主人翁在巴士站的樣子。如果故事跟看牙醫有關，刷牙可能是重要的。你可以根據你的故事來做選擇。

如果你嘗試畫出來的文字描述是這個樣子呢？

> 她戴著閃亮的星型耳環，穿著優雅的晚宴服，頭上戴著有愛心造型跟漩渦線條的銀飾。像水母觸手般蜷曲的紅色長髮，從她藍色大眼的兩側垂下。我馬上就知道她是一位公主。

這段描述字數很多，不過你可以在一張圖裡把它們**全部畫出來**。

細節還是時間？

重點在於分辨哪些文字是**描述性的細節**（很容易可以在一張圖裡表現出來），哪些文字是**動作的細節**（很難在一張圖裡表現出來）。你必須為你的漫畫框格選擇正確的片刻。

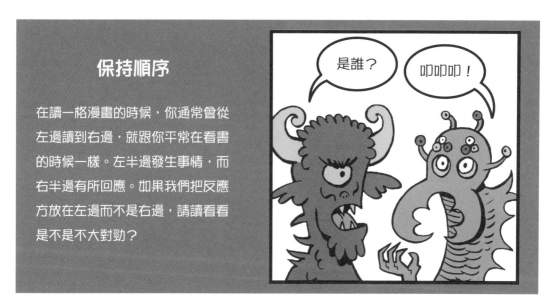

保持順序

在讀一格漫畫的時候，你通常會從左邊讀到右邊，就跟你平常在看書的時候一樣。左半邊發生事情，而右半邊有所回應。如果我們把反應方放在左邊而不是右邊，請讀看看是不是不大對勁？

是誰？

叩叩叩！

欄距時間

漫畫框格之間的空間稱作「欄距」，這是讓讀者**自行想像故事**的空間。一格漫畫描繪的是一個短暫片刻，不過框格之間的時間可以從一毫秒到數百萬年不等。你提供的線索會幫助讀者填滿這些欄距的空白。

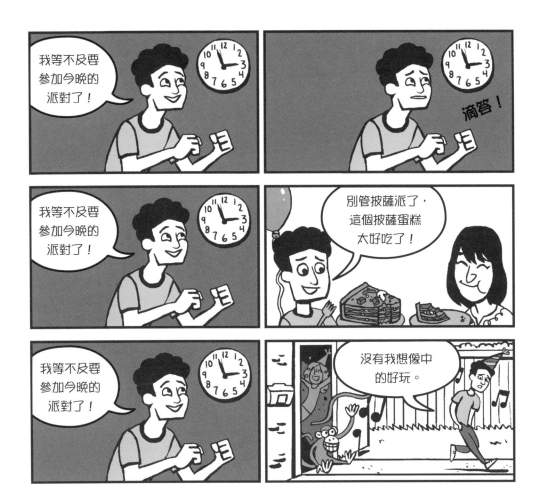

每一組漫畫都從同一個時間開始，不過根據故事發展**跳接**到不同的時間點之後。第一個漫畫講的是等待。第二個漫畫講的是派對本身。第三個漫畫描述的是失望之情。

漫畫框的速度

你閱讀一格漫畫的速度跟它的尺寸很有關係。小格漫畫讓我們容易快速瀏覽，大格漫畫則會讀得比較慢。

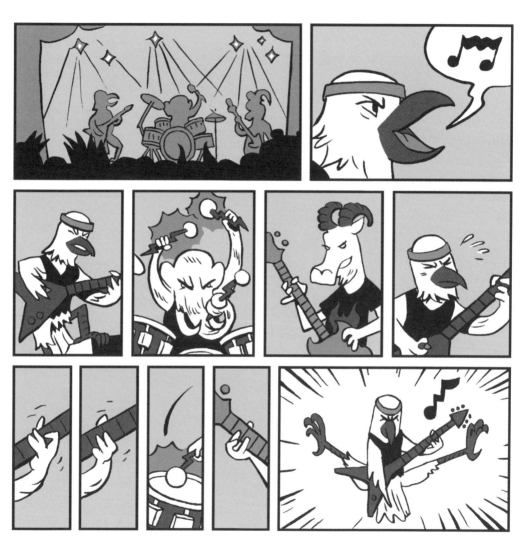

當然這是假設漫畫框裡的內容分量雷同。比起留白較多的一格漫畫，你會用較長的時間閱讀填滿圖像或文字的一格漫畫。

下面哪一格漫畫讓你用最久的時間閱讀？

你會用最短的時間讀最後一格漫畫，是嗎？前兩格漫畫的尺寸或許比較小，不過畫中有較多訊息。

換你試試看

時間安排與順序

這是你可以活在當下的時刻！

分秒必爭！讓我們動手吧！

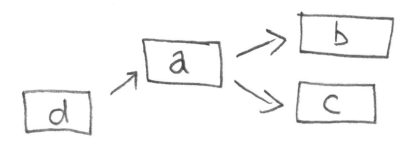

1 a. 把一張紙裁成**尺寸相同的四等份**。在其中一張紙上**畫出漫畫的第一格**。
如果你需要一點靈感，可以從以下清單選出一句對話。

- 「你餓了嗎？」
- 「我一直考慮要留鬍子。」
- 「你永遠別想讓我戴上那頂帽子！」
- 「我的狗狗不見了，你可以幫我找嗎？」
- 「有怪獸，快跑！」
- 「第二球冰淇淋想要什麼口味？」

b. 在第二張紙上畫出另一格漫畫，顯示**只經過了短短的時間**。

c. 在另外一張紙上畫下另一格不同的漫畫，顯示已經**過了很長的時間**。

d. 在你的第四張紙上，畫出**漫畫開始前**的一格畫面。可以是很久以前，
或是不久以前。如果你願意，嘗試在漫畫的開始或結尾再加上幾格新
漫畫。

2 從下面挑出一個清單，**盡可能用最少量的框格畫出這些事件**。你可以選擇
什麼時候用圖畫、什麼時候用文字，來告訴讀者發生了什麼事。

a. 你有兩張演唱會的票。

一張給了你朋友。

你們都搭公車去演唱會。

你買了演唱會紀念衫。

樂團演出了你最喜歡的歌曲。

你跟著一起唱。

演唱會結束你喉嚨就啞了。

公車錢沒掉。

你跟朋友一起搭公車回家。

b. 科學怪人在墓園裡。

吸血鬼德古拉出現了。

他有一個野餐籃。

他們吃了熱熱的三明治。

他們坐在一條方格紋路的毯子上。

螞蟻跑出來了。

科學怪人因為螞蟻毀了他們的野餐而不開心。

吸血鬼不同意。

他把螞蟻吃了。嗯，好吃！

c. 女孩在置物櫃裡找到一張紙條。

她讀到紙條上寫：「妳有一頭最美的秀髮。妳祕密的仰慕者。」

她轉頭張望在走廊上的同學，心想到底是誰留下的字條。

比利？金？還是桑傑？

她走到洗手間，看著鏡子，一邊梳著頭髮一邊微笑。

她心想：「自從上次的驚喜派對之後，這是最棒的祕密了！」

> ## 專業小提示
>
> 漫畫家實際上畫的圖比它
> 們出現在書裡的樣子大很
> 多。我畫的畫比你看到它
> 們印出來的樣子約大一·
> 五到兩倍。作品會經過電
> 腦縮小，讓畫作看起來更
> 緊湊，有更多細節。相反
> 的，畫小圖然後再放大，
> 會讓作品看起來較模糊凌
> 亂。

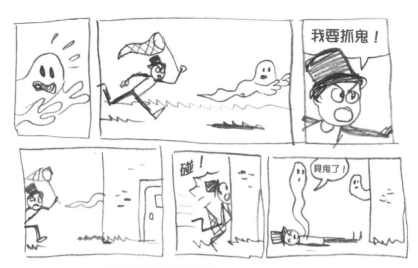

3 用至少六個漫畫框**畫一個追逐的場面**。

用**大小不同**的漫畫框，看看它們如何影響追逐的速度。接著用不同的漫畫框重新畫一次相同內容，看看你是否能改變讀者閱讀這個追逐場面的速度。

也許閱讀速度變成**一開始很快，結尾很慢**？

或是變成**一開始很慢，結尾很快**？

或是中間有障礙物拖慢了動作？

一些追逐故事的點子：

* 警察追捕扒手
* 兩個人在跑馬拉松
* 爸媽追著剛學會走路的小孩跑
* 摩托車追著一輛轎車
* 狐狸追著一隻兔子
* 兔子追著會講話的胡蘿蔔
* 粉絲追著搖滾明星
* 鯊魚追著一隻魚
* 燈泡追著檯燈
* 水獺追著裝著義肢的海盜

專業小提示

畫漫畫框的邊線時，用丁字尺可以畫出筆直的線條。丁字尺就像一般的尺，但是一端裝有固定器，可以緊貼紙面邊緣，保持平直。

你也可以用丁字尺來畫文字的底線，讓你寫的字保持筆直。漫畫家用墨水寫上文字之後，會把這些鉛筆線條擦掉。

4 實驗漫畫框速度的一個好方法，就是呈現和故事相關的**動作快速特寫**。
畫五個框格，在每一格裡畫出下列清單中的一個動作。利用速度線呈現
發生的事件，可以自由**加入音效**。

- 用鎯頭敲東西
- 使用一個鹽罐
- 玩溜溜球
- 撥弄一個開關
- 丟某個東西
- 接一個丟過來的東西
- 丟出一個石頭
- 在彈簧墊上彈跳
- 重新排列小擺飾
- 做伏立挺身
- 折斷小樹枝
- 抓癢

專業小提示

速度線可以顯示某物或某人當下移動的方向。隨著它們在時間中行進，它們通常會由粗變細。想暗示某個東西在搖晃，只要在物體周圍加上反映其輪廓的線條就可以了。

認識你的工具

祕笈 7

正在計畫第一部漫畫作品嗎？來看看要用到哪些工具，什麼時候用，以及為什麼！

想畫出很棒的漫畫，你必須知道每項工作應該用哪種正確的工具。你用的是寬寬的漫畫框嗎？高高的框？那麼對話框呢？你是要畫滿一整個框？還是要有些留白？

幸運的是，漫畫語法會告訴你工具的使用規則。以某個角度而言，漫畫語法就像是**知道什麼時候**用問號或是驚嘆號。你可以用？錯誤的標點符號來說故事，不過這樣就沒辦法」說得！很清楚。

是吧？

接下來我們會看到**八頁的冒險故事漫畫**。裡面有很多漫畫家會運用的工具和技巧。在讀完漫畫之後，我們會認識這些工具，以及它們怎麼協助你說故事。讀下去吧！

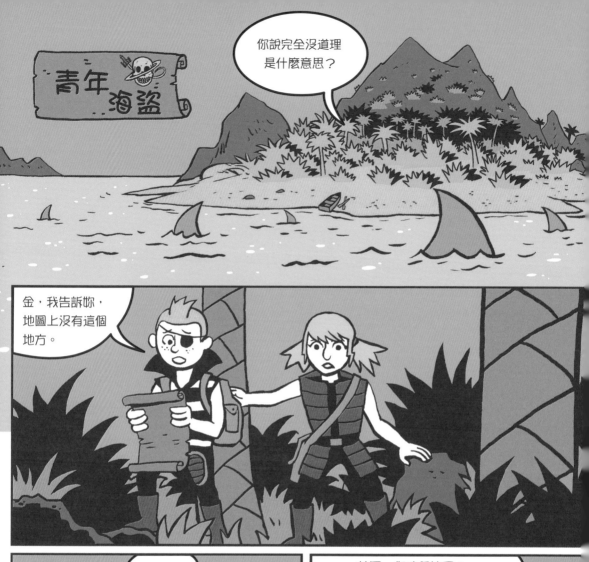

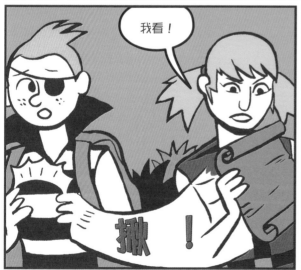

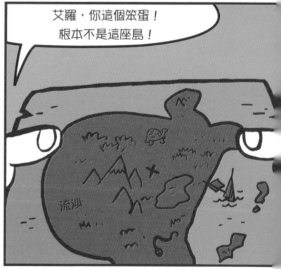

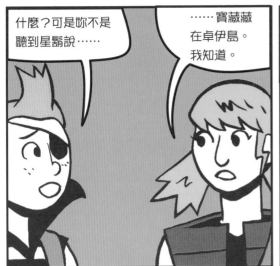

什麼？可是妳不是聽到星鬍說……

……寶藏藏在卓伊島。我知道。

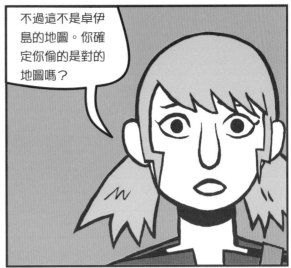

不過這不是卓伊島的地圖。你確定你偷的是對的地圖嗎？

難道地圖不只一張嗎？如果我們拿到的是錯的地圖，那我們就沒辦法比他們先得到寶藏，證明我們是真正的海盜。

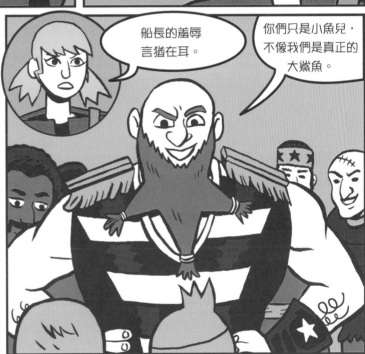

船長的羞辱言猶在耳。

你們只是小魚兒，不像我們是真正的大鯊魚。

我們一定要證明他是錯的。一定要讓他明白我們不是小孩子。這座島上某個地方一定有寶藏。

好，
我們繼續找。

希望巴瑞不會因為幫我們忙
而惹上麻煩。

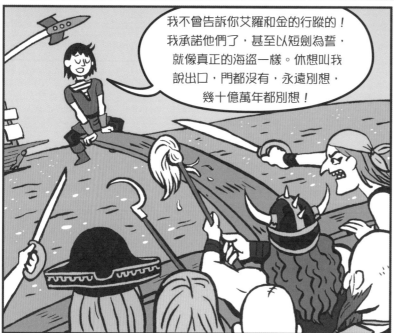

我不會告訴你艾羅和金的行蹤的！
我承諾他們了，甚至以短劍為誓，
就像真正的海盜一樣。休想叫我
說出口，門都沒有，永遠別想，
幾十億萬年都別想！

如果你蠢到不懂得葬身
大海的可怕，或許你會對
海盜的食品櫃有興趣。

只要你老實說出來，
我就給你這盤讓人流
口水的蟹肉餅。

他們搭船去卓伊島
了。他們打算比
你們搶先找到
寶藏！

嘿嘿嘿！我們要找的寶藏不在卓伊島。他們找不到他們喜歡的東西的。哇哈哈！

嚼 嚼 嚼 嚼

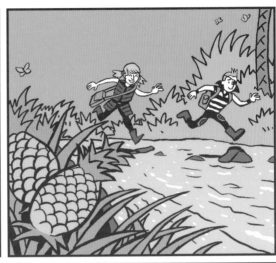

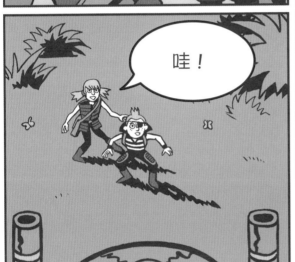

哇！

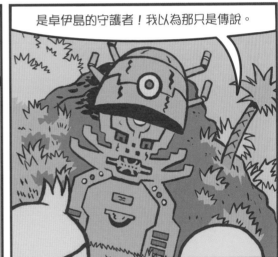

是卓伊島的守護者！我以為那只是傳說。

我們靠近一點看。

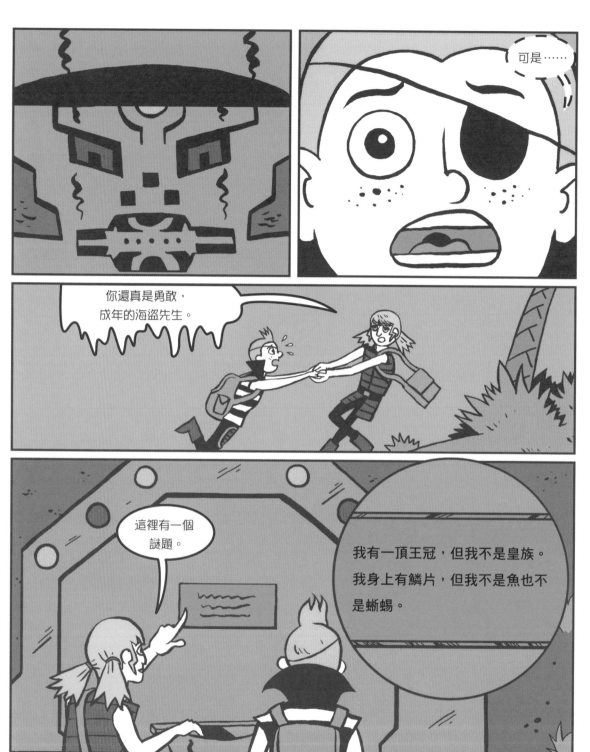

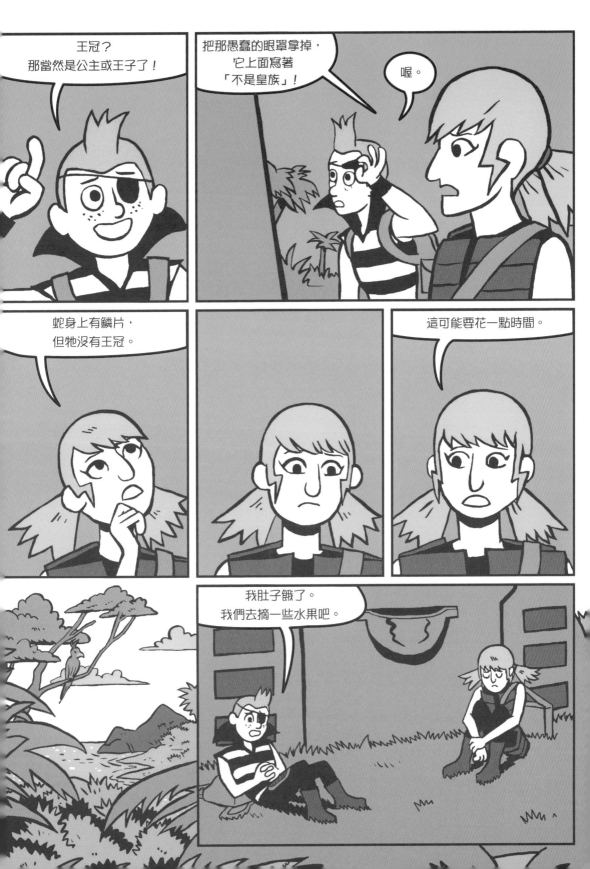

對了！

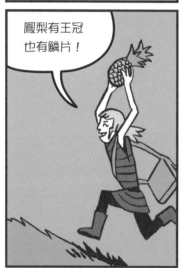

鳳梨有王冠也有鱗片！

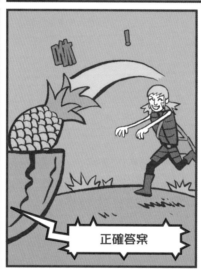

咻

！

正確答案

卡嗒！

嗡！

嘶嘶！

看吧？我們是能獨當一面的寶藏獵人！

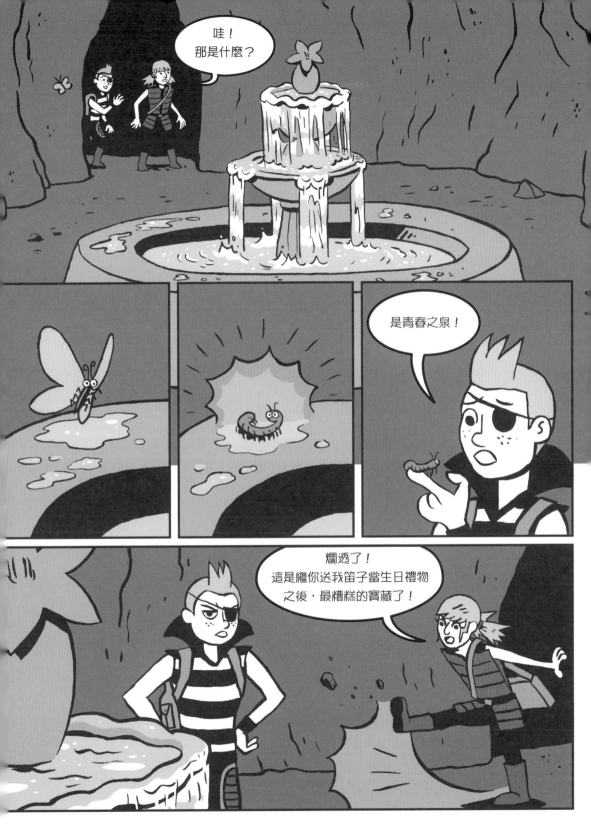

定義有效工具

以下定義運用的是前述漫畫中的例子,不過其中有好幾個技巧用了不只一次。再讀一次漫畫,看你能不能找到其他的技巧。

建立鏡頭:

要改變地點嗎?用這個方式讓讀者看到一個新場景。只要你建立了場景之後,你就不再需要呈現全景,只需聚焦在每個片刻中的重點。

全身鏡頭:

當一個新的角色或新造型登場的時候,讓他從頭到腳完整呈現。利用全身鏡頭來呈現動作,例如堅定站立、踮腳走路、攀爬、跳躍,也是很好的做法。

中景鏡頭:

呈現畫中角色腰部以上的位置。適用於角色手拿著道具或是打手勢的時候。

特寫:

跟人說話的時候,你會看著他們的臉,所以有時候你只需要畫一張臉。

超大特寫:

貼近身體的一個部位,強調一種緊繃的情緒,例如尖叫中的嘴巴。或是強調一個關鍵時刻,例如說謊的時候手指在背後交叉。

預示：
利用文字或圖像提示之後將成為關鍵的某個物件。這格漫畫裡的鳳梨提供了謎語的線索。

主題：
有時候你的讀者必須看到某些事情的細節。如果人們在討論一件重要事物，就把它畫出來。

從故事中間開始：
讀者不需要從一開始就知道所有的事情。你可以從中間開始你的漫畫。請觀察之後的對話將如何幫助讀者理解故事情節。

轉換：
故事可以在不同的角色間前後跳接、轉換，呈現精采段落。順暢的轉換手法經常會以「不知某人怎麼樣了？」等台詞暗示焦點將轉移到哪個角色。

旁跳鏡頭：
呈現場景中的其他元素，取代總是聚焦在主要行動和角色的做法。這樣可以暗示氣氛，或是提供更多訊息。一格安靜的旁跳漫畫，也是呈現時間流逝的極佳方式。

我有一頂王冠，但我不是皇族。我身上有鱗片，但我不是魚也不是蜥蜴。

圓格漫畫：
就像聚光燈一樣，它可以強調一個重要時刻或細節。它常常是從旁邊較完整的圖畫中所抽取出來的小細節。

倒敘：
有些漫畫家會用雲狀漫畫框來暗示事情發生在過去。有些人則喜歡用不同顏色或是黑白來呈現較早發生的情節。

觀點：
就是你的視角。它讓我們從漫畫人物的角度看事情，在這個案例裡，是卓伊島守護者的角度。這畫起來並不容易，它可以呈現不尋常的角度，例如從高空向下看。

無聲漫畫：
用文字呈現靜默很困難，不過用幾格無聲漫畫可以讓這個時刻一直延續下去。你可以用連續幾格漫畫或是較大幅的無聲漫畫來呈現時間較長的停頓。

前景、中景、背景：
交疊角色、場景和道具以便呈現景深。謹記：愈近的東西，看起來愈大。

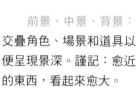

直式方形漫畫：
聚焦在一個動作的瞬間，例如正在抽長的豆莢或是有人正在爬樓梯。

橫式方形漫畫：
聚焦在視野寬廣的片刻，例如一片遼闊的風景，或是有人正朝某物跑去。

機械聲的對話框：

用類似方形、帶有閃電尾巴的對話框來表現機器
說話的聲音，例如電視機或是機器人。

喋喋不休的對話框：

如果你在對話框裡塞滿字，就好像表示這
個說話的人話匣子關不起來，或是講話太
快。它同時也可能暗示其他角色甚至沒有
在聽講者說話。

悄悄話的對話框：

由虛線構成的對話框表現的是悄悄話。因為線條不是
密實完整的，也暗示那些話沒有真的說出來。

濕淋淋的對話框：

這種對話框有兩種用意。一個是嘲諷挖苦，就像這一篇
漫畫。另一個是暗示說話者生病了或是很噁心。例如一
堆嘔吐物要開口說台詞時，就可以使用這種對話框。

輕描淡寫的對話框：

在文字周圍保留大塊留白，表現話說完之後是長時間的
停頓。它可以用來捕捉大感驚訝、脆弱、害羞或是憂傷
的時刻。

最後補充

漫畫家都有個工具箱。

你使用某些工具的頻率會高於其他工具，看你打
算鋪陳的是什麼樣的故事。有時候你會用扳手來
拴緊釘子，而不是用榔頭。在你再度決定用你最
愛運用的工具之前，想一想你還有哪些選擇。
或許你可以創造出更迷人的故事。

換你試試看

使用工具

認識了漫畫家會使用的各種工具之後，讓我們試著創作精采漫畫吧！

1 找出一個用「很久很久以前……」或是「從前有一個……」開場的童話故事。**從故事中段開始，畫一個四頁長的版本**。想一想有沒有其他工具可以幫助你說好這個故事。就像格林童話《金髮女孩與三隻熊》裡的金髮女孩仔細挑選想吃的粥一樣，你也要精挑細選！

2 畫六格獨立的漫畫，描述**過去一週發生在你身上的事情**。每一格漫畫裡，使用至少一樣不同的工具。例如悄悄話、倒敘法、橫式方形漫畫框等等。想想你可以怎麼利用漫畫記錄你的生活。

專業 小提示	親吻是不好的。這裡不是指擁吻，而是漫畫家說的「親吻」，指的是因為畫圖時的失誤，讓兩個物體碰觸在一起。物與物之間應該互有留白或是交疊，否則會出現一種詭異的緊張感。你可以看出下圖中出現「親吻」的地方嗎？

不會吧！
外星人！

吼吼吼吼吼

3 從你讀過的書裡挑出一個頁面，**把它畫成漫畫的版本**。依你的喜好留下部分文字，可以用圖畫取代文字的就用畫的。再用另外三本書做相同的練習。

4 **畫一個包含幾格無聲畫面的漫畫**來顯示時間的流逝。你會用哪種尺寸和形狀的框格？尺寸大小會如何影響故事行進速度？以下可供作故事點子參考：

- 正要從冰箱裡選一個東西拿出來
- 鼓起勇氣邀請某個人一起跳舞
- 等著用廁所
- 躲避怪獸
- 玩電動玩具
- 健行途中
- 等一通重要電話

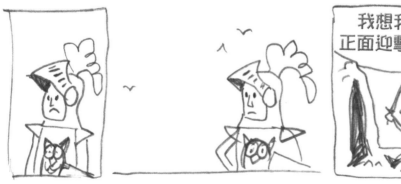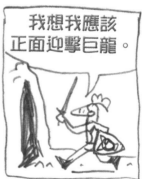

5 a. 從你**最喜歡的漫畫家作品中**，找出呈現了前景、中景和背景的五格漫畫。

b. 畫出**你生活裡**五個包含前景、中景跟背景**的地方**。你可以挪動這些空間，讓前景變成背景，或是讓背景變成前景。

祕笈
8

你需要
不只 一個
好點子

現在你學會了怎麼畫漫畫，或許你會開始思考，接下來該怎麼想出好故事？

說到畫漫畫，很多人心裡頭都有很棒的點子，第一個萌生而出的點子正是你故事的靈感來源。

任何事情都可以變成你的靈感。或許你想要畫一個小說人物的漫畫。或是聽到一首歌之後，給了你寫故事的靈感。又或者你興致高昂地要試用一種新的畫畫工具，或是有趣的漫畫版型。從任何地方起步都是對的。

填補其餘的部分

最困難的部分在於有了靈感之後。你需要更多的點子幫你將靈感轉換成**充實的故事**。以下技巧可以幫你激發許多點子。

J·K·羅琳是現今最成功的作家之一。有些人說，她就是有一個故事點子：《哈利波特》。不過這個故事講的不只是一個男孩去上魔法學校，故事裡還有數以千計的點子——裡頭還有妙麗、露娜、霍格華茲魔法學校、斜角巷、腮囊草、柏蒂綜合口味豆等不可勝數的絕妙點子。**要融合這些想法**，需要經過費力的思考。

聽起來很嚇人嗎？好消息是，有很多種方法可以幫助你想出新點子。就像你可以學習如何畫畫與寫作，你也可以學習如何想像。

要說什麼？

「偶然聽說」是個得到新點子的好方法。你或許會在公車上、街角邊或商場裡聽到一段對話，讓你不禁豎起耳朵。把它寫下來，然後自己繼續編完故事。這些人是誰？這段奇怪的對話發生在什麼樣的情境裡？試著運用「魔力假設」（第六十二頁）協助你填滿這些空白。

事實上，在一個角色身上應用「魔力假設」的技巧就是構想新故事的好方法。

在編寫喜劇故事的時候，你或許可以善用聽錯、說錯、讀錯、誤解等意外。**錯誤是你的大好機會。**舉例來說，有一次我想要說「老女巫」，結果舌頭打結說成「刀女巫」，後來我很快地為我的作品創造出一個新角色，讓她用刀劍取代魔杖來施展咒語。

寫下來

事實上，很多人腦海裡有很多點子，但他們要不是自己沒注意到，要不就是忘光光。試著**養成習慣**，不管好壞，把你的念頭全寫下來。別擔心這些想法是否適用於你的漫畫，如果你養成記錄各種想法的習慣，你之後終究能從中挑選出最棒的構想。

當你有愈來愈多點子時，你可以把它們加到特製清單裡，如底下的範例。當然你還可以根據你想說的故事類型，創造不同的清單。之後你就可以輕鬆地瀏覽你過去曾經想到的一些點子。

或許你會列出像這樣的內容。

闖入一場動作戲的物品：	犯罪動機：	巨龍可能住在哪裡：
• 魚缸	• 報仇	• 地牢
• 羽毛枕	• 忌妒	• 沼澤
• 冰雕	• 意外	• 瀑布
• 蠟像	• 遭人挑釁	• 火山
• 瓷器店	• 慣例	• 雲端

有時候光是將兩個以上、過去各自為政的點子組合在一起，或用新方式加以組，新的構想就誕生了。這也是為什麼我們需要腦力激盪。

讓腦力激盪用對地方

把浮現腦海的東西**快速記下來**就是腦力激盪。如果你能將它們分門別類，可以刺激你進一步想出更好的主意。

首先，選出一個你想畫的漫畫主題。它可以是你打算進行的一篇長篇漫畫中的一部分，或者也可以是篇短篇漫畫。讓我們用「魔法師」來舉例。

確認主題後，依據以下五個類別列出清單，盡可能將這份清單寫得愈長愈好。五個類別分別是活的生物、物品、動作、場景、常用詞彙。接著針對前四類，列一份和主題「魔法師」相反的清單（要想出相反的常用詞彙很困難）。有了這份相反清單當對照組可以激發出更多的點子。

活的生物
曼菲魔法師
哈利波特
甘道夫巫師
魔法師
施咒學徒
巫婆
貓頭鷹　　科學家
貓　　　　戰士
老鼠　　　佃農
妖精

物品
藥水
魔杖
魔法書
權杖
長袍
帽子
白色長鬍鬚
望遠鏡
水晶球　　電吉他
骷髏頭　　短褲
蠟燭　　　吸塵器
魔法書
通靈板
魔術

動作
施法術
唸咒語
背咒語
練習唸咒語
小心不唸錯咒語
釀造　　衝浪
　　　　舉手擊掌
　　　　踢足球

常用詞彙
電腦天才
文字魔法師
被學徒說「你著火了！」
咒語「阿布拉卡達布拉」
咒語「阿拉卡贊」
阿拉卡卡花生奶油三明治
這是哪位巫師？
最棒的五分熟牛排吃法是煎到三分熟
我可以把咒語倒過來唸。

場景
魔法塔
城堡
地牢
圖書館
降靈會　　海灘
霍格華茲魔法學校　保齡球館
魔法比賽會場　　日正當中
萬聖節
三更半夜

在這個腦力激盪清單中，「咒語」相關的字出現了好多次。
我們可以延伸出這類的漫畫……

……相反的，如果場景設定
在「海灘」，就會變成這幅
搞笑單格漫畫。

畢竟，一個魔法師如果
真的去了海灘，還能發
生什麼事呢？

腦力激盪塗鴉

既然漫畫的重點在畫畫，你也可以**用塗鴉取代文字**進行腦力激盪。記得我們在第五十二頁說過的，塗鴉是畫你已經知道怎麼畫的東西，此時也剛好很適合練習畫「祕笈3」裡面學會的圖示。選擇一個主題，讓你的腦袋大展身手。

針對一個主題，盡你所能畫出愈多塗鴉愈好，並尋找它們之間的關聯。你也應該嘗試畫一些與主題相反的東西，它們之間的衝突會很有意思。以下是以「魔法師」為題的一些塗鴉……

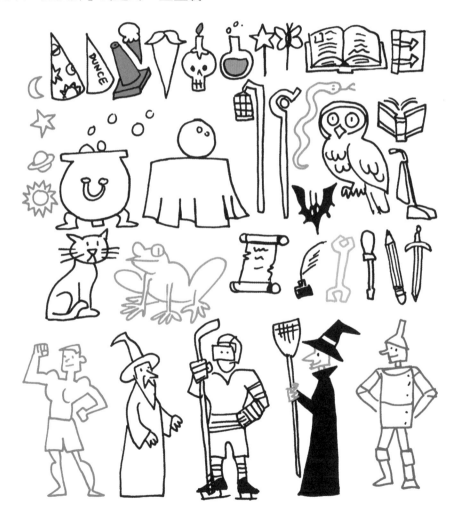

以下是從塗鴉中找到靈感創作的漫畫。

學習常用套路

很多故事用的都是相同的**基本元素**，它們稱為**套路**。如果你知道你作品類型中的常用套路，你就可以善用它們，或是跳脫它們，創造一個全新的故事。

舉例來說，以下是奇幻冒險故事的常用套路：

- 一個孩子發現她的親生父母是很特別、有魔法的人，或是外星人，她自己則擁有未開發的超能力。
- 一個孩子發現自己是預言中的救世主。
- 一棟老房子的地下室或閣樓藏著祕密通道。
- 一個奇幻王國被強大的邪惡勢力所控制。
- 跟隨主人踏上冒險之旅的忠狗。
- 一位智者知道如何打敗邪惡力量，但卻太衰老無法親自長征。
- 某件魔法寶物是打敗邪惡力量的唯一方法。

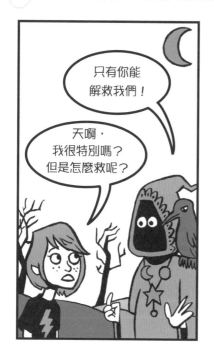

專業小提示

一堆好點子可以讓一開始的餿主意變成寶藏。你想想看，蝙蝠俠只是一個穿得像蝙蝠一樣的人，跑去打壞蛋，這聽起來好像有點蠢，不過他已經成為許多精采故事的主角。這些故事有嚴謹的背景，還有「小丑」當反派，於是，創作者成功為角色塑造出強烈的反差。

成功的關鍵在於想出很多很多的點子。只要跟合適的點子搭配在一起，壞點子也可以變得很出色。

這些故事構想聽起來很熟悉，是嗎？那是因為它們不斷被重複運用。但也許你能利用它們**編出自己的版本**！

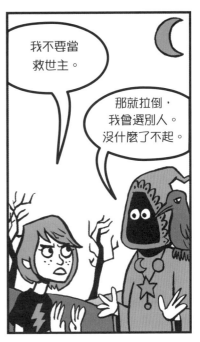

- 一個孩子發現自己的養父母有超能力，但他卻沒有，也不能參與父母親的冒險……至少要等到他證明自己沒有超能力也大有可為。

- 邪惡壞蛋假扮成伸出援手的魔法師，承諾提供一個能拯救世界的護身符，結果是一場騙局。現在，英雄們必須自己想辦法解決。

- 忠狗其實是邪惡壞蛋派來的間諜。

- 神奇通道就是屋子的大門，一家人都踏上這場歷險……還跟了一位郵差。

最後補充

發想點子是一種必須練習的技巧，跟其他技巧一樣。

一定要積極地思考，不要只是讀故事，想想它為什麼好看。挖掘你生命中的某些時刻、你的想像力，以及其他人的故事，用別人還沒探索過的方向來打造你的漫畫。

發揮創意

你有思考的時候戴的帽子嗎？或是鞋子？
幸運內衣？把它們穿上，讓你的大腦高速運轉吧！

1 連續一個星期，**把你想到的所有點子記下來。** 看看自己能不能把其中的點子畫成漫畫。如果做不到的話，下個星期再試一次。

2a. 利用「魔力假設」技巧（第六十二頁）創作一個短篇漫畫，讓同樣一個主角出現在下列至少三種情境中。如果你卡住的話，可以參考五十五頁的角色清單。**或者你可以腦力激盪一下。**

- 在森林裡迷路
- 考試作弊被抓到
- 被吸血鬼攻擊
- 做晚餐
- 裝飾房間
- 挑選萬聖節戲服
- 排一個很長的隊
- 天空下起冰淇淋雨
- 考慮「改頭換面」
- 樂透中獎

- 巧遇知名演員或音樂家
- 寫情書
- 領獎
- 發現午餐會說話
- 做一個時空膠囊
- 準備上床睡覺

b. 現在，聯想三種**你自己的「魔力假設」劇情**：一個是日常生活的場景，一個從新聞取材，另一個走荒唐搞怪的路線。讓你的主角現身在這三個場景，創作一個短篇漫畫。

c. 用另外一個完全不同的角色重複a跟b的練習。

d. 用一個你認識的真實人物（也可以是你自己）重複a跟b的練習。

3 選擇一個虛構人物，用兩頁漫畫畫出**她最具代表性的一天**。她幾點起床？她早餐吃什麼？她的朋友或家人是誰？她怎麼樣放鬆自己？類似這樣的問題可以幫助你更了解你的主角。

4 a. 從以下選出三個選項，並分別舉出至少十個例子。

- 都市場景
- 荒野場景
- 服裝種類
- 有兩種意義的食物
- 辨別用的標示

- 個性上的怪癖
- 個人的小毛病
- 讓你感興趣的時代背景
- 不尋常的寵物
- 不尋常的工作

b. **從其中一個例子找到靈感**，畫成漫畫。

不尋常的工作

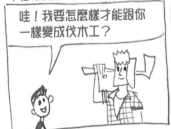
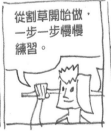
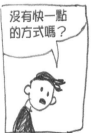

5 針對**你想畫的一個主題**，列出相關清單。接著根據你想出的點子，畫出兩篇漫畫。

6 針對你想畫的一個主題，大量塗鴉。然後**根據你想出的點子**，畫出兩篇漫畫。

7a. 從**任何類型**的漫畫中，找出至少**四種套路**（指經常被運用的角色和情境）。以下的類型清單可以幫助你思考。根據你想出來的一種套路，把它畫成漫畫。

- 浪漫喜劇
- 間諜
- 超級英雄
- 武俠
- 警察與搶匪
- 兩個人交換身體
- 舞蹈或音樂比賽

- 處於劣勢的體育隊伍
- 有小精靈或小矮人的奇幻故事
- 發生在不遠將來的科幻故事
- 有外星人的科幻故事
- 兒童偵探
- 電視實境節目
- 天災

超級英雄

— 主角的祕密身分不能讓任何人知道，即使是最親近的家人。

— 主角有一位粗心大意的助手，英雄得教他什麼是責任。

— 遇到超級惡棍，警察根本沒轍。

b. 現在，為原來的套路設計一個 ==意外轉折==。把這個轉折畫成另一篇漫畫。

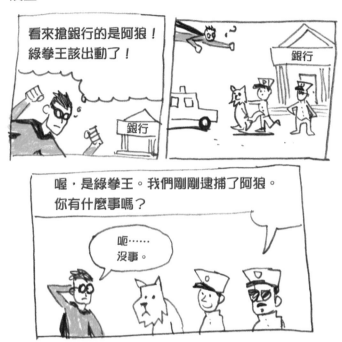

8 回頭看祕笈2的「換你試試看」（第三十至三十一頁）單元。混合類型會激發你創造出新的故事。現在你是否能 ==運用剛學會的腦力激盪技巧==，讓你的混合類型故事變得更精采呢？

> # 專業小提示
>
> 有多少次你一邊開心打電動、看電影或看漫畫的時候心裡一邊想：「如果接下來的故事是這樣發展那就太棒了！」結果通常故事情節並沒有如你所願。現在，你可以記下這個點子，然後自己寫出那個故事。

有了靈感跟點子，你就可以開始架構你的故事。你會照著你原定的藍圖走？還是邊畫邊想？

很多漫畫都有類似**藍圖**的東西，稱為「情節」。在你下筆之前，情節讓你知道你多數的故事片段該如何行進。

不過，你不需要老是依計畫行事！你也可以先畫下有趣的**故事片段**，在結局未知的情況下逐步架構出一篇漫畫。每一個這樣的片段可以稱為一個「單元劇」。這聽起來可能很瘋狂，不過很多漫畫是由數以千百計的單元劇所組成。

以情節為重的「連續劇」會呈現**大塊時間**的流逝。它們通常從遇到問題開始，結束於問題獲得解決。以下是個很短的例子。

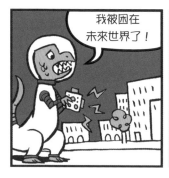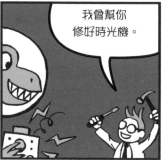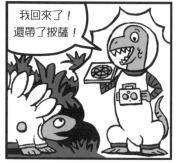

「單元劇」跟讀者分享的是一個**微小的時刻**。

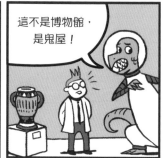

主要差異：連續劇vs.單元劇

在「連續劇」類型裡，作者心裡有一個清楚的開始和結局。故事裡的大麻煩經常艱困無比，例如地球遭外星人入侵。主要角色通常會在故事的尾聲學到改變人生的一課。在電影、小說、長篇漫畫裡，都可以找到以情節為重的「連續劇」類型範例。

而在「單元劇」裡，作者會先創造人物角色與場景，然後讓他們過尋常日子。這些角色可能會遭遇一些問題，但大多是日常生活中的大小事，像是在上學的日子裡晚歸，或是發現一種新食物。這些情況多數並不會改變主角的個性。單元劇的案例包括情境喜劇、肥皂劇、連環漫畫。

複雜的情節

大部分精采的「連續劇」類型裡**會出現不只一個衝突**。通常主角會經歷到一個衝突，而他周遭的世界則面臨著另一項衝突。這些衝突往往相互交錯，例如以下的「蜘蛛間諜」。

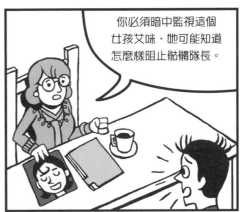

蜘蛛間諜必須面對前女友，**同時**拯救世界免於骷髏隊長的毒手。這裡有著**內在**與**外在**的衝突，而這位英雄兩者都要面對。這樣的劇情會對讀者來說更有意思。怎麼說呢？看看以下兩個例子。

這個故事的張力沒有另一個好……

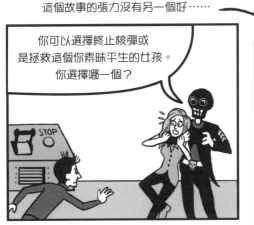
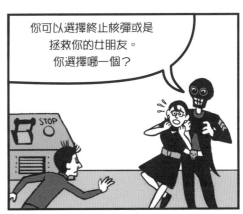

小心爆雷！！！

一個好的衝突需要一個**好的結局**。當內在的問題解決了，外在的衝突也跟著解決，但是請先留點時間給讀者猜測結局。猜疑是重要的，它能讓我們為英雄是否能成功感到緊張。讓我們看看一些經典的故事結局。

《星際大戰》

衝突：天行者路克擔心自己會像邪惡的父親一樣。

猜疑：路克的一隻手裝上了機器義肢，就像他父親一樣！

結局：邪惡的父親解救了兒子，親手打敗更加邪惡的壞蛋。

為什麼好看：路克終於看清，像他父親並不盡然是壞事。

《魔戒》

衝突：佛羅多擔心他沒辦法承受邪惡魔戒的威力。

猜疑：跟咕嚕一樣，佛羅多會稱魔戒「我的寶貝」。

結局：山姆幫助佛羅多對抗魔戒的力量，完成冒險之旅。

為什麼好看：故事告訴我們，真正的力量來自於我們的朋友。

《蜘蛛人》

衝突：彼得不知道如何運用超能力幫助自己。

猜疑：因為他缺乏英雄氣概導致他的舅舅班喪命。

結局：他變成為公眾利益著想的超級英雄。

為什麼好看：故事告訴我們，被賦予強大力量後將面臨的挑戰。

不要耍讀者

關於結局很重要的一點是，它必須滿足讀者。不一定要讓英雄或世界走向美好的結局，但是無論如何結局不應讓讀者覺得看完整個故事是浪費時間。

如果達斯維德殺了自己的兒子路克，反抗軍被打敗，故事就會變得有點笨拙。在前兩集電影鋪陳出邪不勝正的訊息之後，這樣的結局好像在說「沒這回事！只是開個玩笑！」根本無賴。

當然啦，出人意料的結局可以很精采，不過想想那些驚喜派對吧，你想要的「驚喜」不會是被人玩弄或是吃到只有半根的棒棒糖。你想要的是**真正讓人心滿意足的驚喜**。

我們再回到蜘蛛人的漫畫，或許它可以用這樣的轉折結尾？

艾咪也問我打算選擇她還是選擇拯救世界。

這一次我兩個都要。我一個小時前就已經拆解了飛彈。

故事的中段怎麼安排？

如果情節像是藍圖，那麼主要角色、衝突與結局則會賦予你建築體的結構。當你要填充額外的故事片段時（例如次要角色或是故事轉折），應該很容易分辨這些新片段是否融入得宜，就像是在建築結構的開放空間添加更多的磚塊。

讓你的英雄嘗試解決衝突卻遭遇挫敗是故事中段常見的典型。於是**英雄可以**從這些錯誤中**學習**，在最終的勝利來臨之前逐步成長。

在故事中段也可以讓你的英雄先達成一些小目標，之後才能夠解決最終的問題。

只要你能夠達到你想要的結局並且忠於故事，什麼事都可以發生。

誰是主角？

有些故事的靈感可能來自一個你想要描述的角色。那很棒！但是萬一你不確定主角是誰怎麼辦？

假設你想要講一個原本處於劣勢的體育隊伍最後終於奪冠的故事，你要怎麼知道哪一個團隊成員是主角？就是那個危機最緊迫的人！或許他去年是冠軍隊的成員，但在錦標賽之前被交易到實力較弱的隊伍。身處在排名最弱的隊伍中，現在他必須證明自己的價值。在你一邊創作各種角色希望找出最佳主角時，你必須深入挖掘他們的特色。

我們的生命裡都有衝突事件

個人的衝突與矛盾可以是出色漫畫的靈感來源。我們跟流氓之類的壞蛋或是競爭同一個獎項的朋友起衝突。或者當我們露營時被蟲咬，那就是跟自然起衝突。或者衝突對象是我們自己，例如我們有時必須選擇乖乖寫功課或是選擇做別的事情。

當我們選擇以「連續劇」架構講述我們的生活，我們會選擇的是對我們而言很重要的細節。它們對這個世界的重要性可能不像骷髏隊長和他的飛彈一樣，但卻對我們很重要。你可以從你的生活當中找出「連續劇」嗎？

以下兩格漫畫或許可以幫助你開始聯想一些故事情節。

單元劇：一起做點什麼吧

有些故事的重點在於分享某些時刻而不在於解決問題。如果衝突出現在單元劇裡，通常重要性不如出現在連續劇裡的時候。另外，結局來得快速許多，甚至可能沒有解決任何重要的事情。

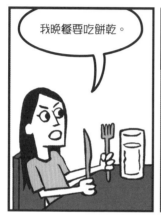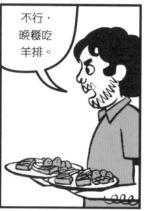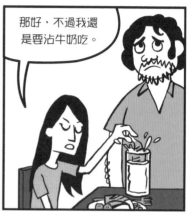

單元劇就像是**花時間**跟你的主角在一起，把他們當成你的朋友和家人。想像幾個單元劇，畫的是一群朋友在玩紙牌遊戲。這樣的漫畫不會聚焦在誰才是牌局贏家這類較大的衝突，可以只是單純記錄玩牌時各人採取的策略。

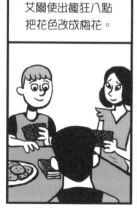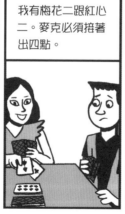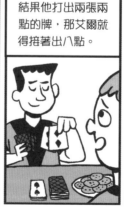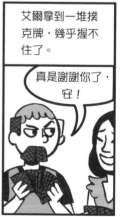

或是在玩牌過程中發生的趣事。

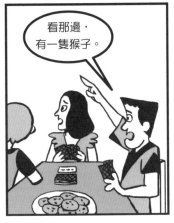
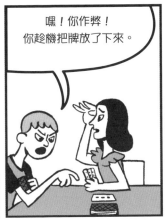
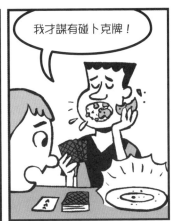

或是角色們對牌局輸贏的反應。

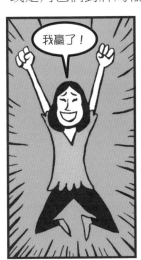
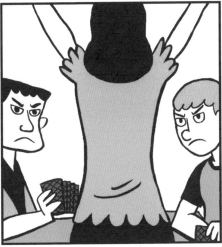
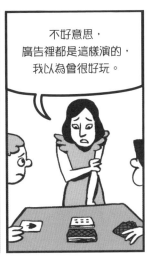

每個單元劇都是一個小故事。把主角相同、且數量足夠的單元劇漫畫放在
一塊，就有可能會組成連續劇，只是用比較間接的方式達到目的。在這三
個範例當中，第三篇漫畫確實呈現了遊戲衝突的最後發展。不過前兩篇漫
畫似乎不太注重結局。

讓他們被困在同一艘船上

假如「單元劇」類型漫畫裡的角色沒有太顯著的成長與變化，他們要如何持續讓讀者保持興趣呢？第一，你賦予他們的個性會讓他們和同伴之間**發生衝突**。第二，創造一個讓他們同時出現的場景，即使他們處不來！這是為什麼單元劇漫畫裡的人物往往「受困在同一條船上」，比方同一屋簷下的家人、教室、體育隊伍或是鄰居。即使他們一起到新場景裡去旅行，他們也不能拆伙。

個性特質

每一個主要角色應該各有特色，讓他得以展現豐富面貌與矛盾行為。舉例來說，前幾頁出現的角色可以歸結為：

安：喜歡數學，容易上當。　艾爾：務實，多疑。　麥克：老是肚子餓，詭計多。

或許你可以想像一下這樣的情節：安的數學能力讓她免於上了麥克的當，沒讓食物被偷吃。

目標！！！

另一個刻畫角色的絕佳方法是給他們目標。那麼你就會知道在任何情境下**每個人要的是什麼**。例如你可以編造像這樣的目標：

- 總是想在團體中獲得關注（或從來不想）。
- 總是承擔責任（或從來不想）。
- 總是隨便開玩笑（或從不這麼做）。

接著把他們歸納成三種人。我們暫且把他們變成超級英雄。

斗篷猩猩：總是想成為焦點，從來不負責任。

神祕小姐：老是愛開玩笑，從來不想受人注意。

英雄隊長：很有責任感，從來不開玩笑。

接下來運用「魔力假設」把他們各放入一個情境中。例如他們一起玩紙牌遊戲。

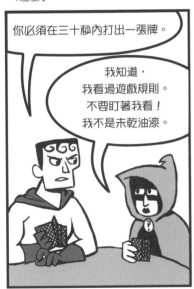

任何事物都可以成為創造角色的靈感來源，像是星座、音樂類型、最喜歡的動物，或是家人跟朋友。接著，選擇一個你多少有些了解的場景。如果你做出聰明的選擇，你會發現你的單元劇漫畫幾乎是自動說起故事來。

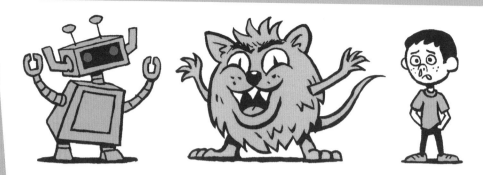

機器人，動物，小孩

喜劇裡最常見的三人組類型是「機器人」、「動物」、「小孩」。角色不一定真的是機器人、動物或是小孩，而是角色的言行舉止經常具有以下特徵：

- 機器人沒有情緒，但是邏輯清楚而且聰明。
- 動物很熱情，不經思考就行動。
- 小孩常常狀況外，有時反而誤打誤撞立大功。

你知道嗎？在《飛天小女警》裡，花花是「機器人」，毛毛是「動物」，泡泡則是「小孩」。你能從其他喜劇裡找到這樣的三人組嗎？

感覺很真實

為什麼我們喜歡單元劇漫畫？它跟我們的生活經驗很貼近。我們的某些人生故事當然有開始和結尾，但是大部分時候我們並不覺得自己身處情節主導的連續劇中。當然我們會心碎、會遇到壞蛋，但生活裡還有很多瑣碎雜事跟放鬆的時刻。

儘管單元劇感覺很真實，並不代表它們一定要很真實。你可以用漫畫寫日記，但是你也可以畫一個機器人製造彩虹。就算整個故事都是你編出來的，讀者仍然會覺得你是根據真實人物事件改編的。這就是單元劇漫畫的魔力。

獨立單元劇漫畫

有時候單元劇漫畫並不一定屬於單一主角長篇系列故事裡的一部分。大部分你所知道的幽默漫畫是獨立的單元劇漫畫。它講的可能是一隻鴨子要買護唇膏，或是講一個神燈精靈幫人實現願望。除了一個角色生活的真實日常片段之外，你可以用單元劇漫畫來分享想法、笑話等其他事件。

獨立的單元劇漫畫得用上很多戲服。因為，當每格漫畫的角色都不同時，你必須清楚表現鴨子說話的對象是誰，或者為什麼某人有實現願望的能力。

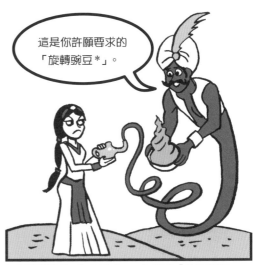

*「旋轉豌豆」（whirled peas）音近「世界和平」
（world peace）。

最後補充

哪一個風格最適合你？

有些人喜歡故事從A到B到C依序發展。有些人喜歡即興發揮，讓角色從Z流浪到H再流浪到11。無論你的漫畫是走「連續劇」或是「單元劇」路線，都由你決定。你覺得哪一個風格最適合你呢？

「連續劇」與「單元劇」

說故事的基本方法或許有兩種，但是可以說的故事有很多。
在創作過程中以下建議可能對你有所幫助。

1 a. 寫下**你過去遭遇過的十個衝突**，以及**如何解決**。衝突對象可以是另一個
人、是你自己或者大自然。

b. 寫下**其中一個衝突裡的情節轉折點**，就像是要把它寫成故事。像這樣：

- 爸媽叫我不要在他們出門的時候太晚睡。
- 我為了打電動過關而晚睡。一關接一關。
- 後來我打算睡覺的時候，精神還是很亢奮，同時因為沒有準時上床有罪
 惡感。
- 第二天早上我覺得很疲倦。我承認自己很晚才睡。
- 我爸媽肯定我誠實以報，原諒我。

2 找出你最喜歡的十個故事，寫下當中的內在衝突、結局，以及它們如何讓
故事變得精采。你覺得有意思的那些衝突或結局的類型，是否存在著某種
固定模式呢？

3 孩子的童話故事通常只強調外在的衝突。找出三
個不同的童話故事，想想你可以如何凸顯內心的
衝突。灰姑娘會不會擔心即使穿上華服，王子也
不會喜歡她？寫下三個故事的發想筆記。如果它
們給了你靈感，就把它們畫成漫畫。

4 **列出十項你至少每週做一次的事情。**分別就這十件事列出一個步驟清單，
就好像在為沒有經驗的人寫說明指南一樣。把其中一個清單畫成漫畫，讓
朋友看看是不是覺得有趣。

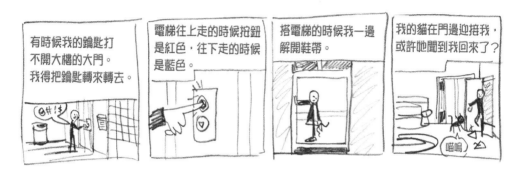

5 畫一個短篇單元劇漫畫，**分享**過去一週你**遇到的特殊事件**。

6 把你的親身經歷畫成五個短篇單元劇漫畫，然後將它們**融入一個長篇故事
裡**。你可以描述：

- 在營隊度過的夏天
- 你的第一份工作
- 你最愛的假期
- 一個尷尬的時刻
- 你做的一個夢

- 你在新學校的第一個禮拜
- 你參加的一個比賽
- 你建造的某個東西
- 做家事
- 你玩的遊戲

打破慣例

漫畫不必用一般的方法講一般的故事。讓你的想像力爆發，用創意說故事。

如果讀者可以相信火柴人是一個人，那麼火柴龍或是火柴棒變身的機動車也該看起來像真的一樣。只要你選擇的風格保持一致，那就沒有問題。當你把真實的照片跟假造的圖像並列時，才會看起來很突兀。懂了嗎？

而既然你可以畫任何你想畫的東西，你就應該考慮**不要只畫**日常生活裡的事物。

創造印象

照片告訴你一個人**看起來**是什麼樣子，漫畫則告訴你一個人**是**什麼樣子。漫畫就像是**模仿一個人**，你會誇大他的行為與特徵。當你閉上眼睛想著這些角色的時候，哪些細節會浮上腦海？

「比喻」是相似之處的比較

我們一直在用比喻法。你可以說下雨就像是敲打在屋頂上的鼓聲，或說雨水像是黑色簾幕。有時候我們在不知不覺中就運用了比喻法，例如「覆蓋

著雪毯」這樣的句子。當簡單的文字未能精準達義時，尤其在描述愛情或是痛苦這類的事情，「比喻」特別好用。

這些是詞語上的比喻，在畫漫畫的時候你可以用視覺上的比喻。如果我們要說一個主角是鬼魂的故事呢？這表示主角可能是隱形的或是很嚇人的。

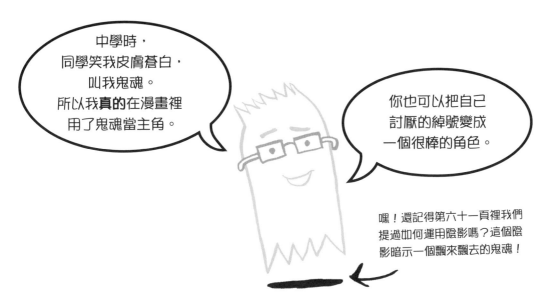

這樣的話，圍繞在鬼魂身邊的其他角色可以是一般人，或者也可以是視覺的比喻。舉例來說，狼人可以是某個雙面人：在你面前很和善，在你背後很陰險。

視覺的比喻就像是另一種層次更深的戲服。

動物是漫畫角色最常見的比喻。為什麼？因為比起漂浮的大腦跟水果，我們跟動物有更多共通的特質。不管你外表長得如何，無論你的年紀大小，你都或許會在自己身上看到一點貓咪、狗狗，或是一隻熊的樣子。

我們一直都在用動物的比喻法，像是用「蛇」來侮辱人，或是用「馬」來稱讚辛勤工作的人。不過就像大部分的比喻，**同樣的字**可以代表**不同的事情**，端看我們如何運用。

你也可以用道具跟場景來做比喻。

一隻動物擁有不只一種特徵。你可以決定哪一個特徵最適合你的角色。

有魔法的指揮家。

擁擠的螞蟻農莊辦公室。

比喻能讓故事想表達的概念不會顯得那麼直白。例如一個鬼故事得讀到一半之後，讀者可能才會慢慢猜到「故事講的是遭旁人漠視的故事」。精采的故事會先受注意，緊接著才是故事中的訊息。

不只一個比喻

你可以藉由積極閱讀找出漫畫中的隱喻。想想超級英雄「X戰警」（X-Men），他們是依據首領X教授而命名的。不過「X」還可能代表什麼呢？以下這些說法你覺得有道理嗎？你能想出其他理由嗎？

- 他們是變種人，已經不再是人類，所以是前人類（ex-men，音同X-Men）。
- 人們平時會用「X」署名來隱藏自己的真實身分。而獨眼龍、小淘氣，和團體裡的其他成員也會用化名來掩飾身分。
- 地圖上會用「X」表示寶藏所在地。變種人很珍惜這個他們與同類一起找到的家。

即使讀者沒有接收到你希望他們了解的訊息，也沒有關係。隱喻鼓勵人們更深入地閱讀故事，這是一件好事。隱喻會讓看漫畫和畫漫畫變成一種遊戲，這也很酷。對讀者來說，它是額外的趣味謎題，解不解謎都隨他們喜好。

典故

典故是指參照其他的故事、事件、人物或是地點。它們讓你從另一個偉大的故事借力使力。

舉例來說，如果中學校園是你的主要場景，你選擇的學校名稱可以用來暗示你要說的是什麼樣的故事。

如果要講的是吸血鬼的故事，你可以：

- 用有名的吸血鬼來命名：「德古拉中學」
- 用德古拉的作者來命名：「伯蘭·史杜克中學」
- 用德古拉的宅邸來命名：「卡費克斯中學」

運用典故的挑戰在於，如果有人很快就猜到了，它們可能會顯得有點俗氣，但是如果有讀者完全聯想不到，那似乎根本是白搭。不用擔心，不可能每一個讀者都能破解每一個典故。我們每個人各有不同的生活經驗。

將它視覺化

漫畫也可以運用視覺典故。你可以把某個東西畫得像是另一個知名的影像。

當吸血鬼在校園造成恐慌，你可以讓嚇壞的人擺出孟克名畫《吶喊》裡面的動作。

或者你可以畫對抗吸血鬼與狼人的校園英雄，讓他們看起來神似知名英雄。像是小紅帽或是超人？

重點是只能**暗指**其他的故事與角色，絕對不能直接照抄。

保持移動

當超級英雄飛越城市上空或是痛扁壞蛋的時候，如果還讓他們一邊開聊似乎有點蠢。那是因為在真實生活中，我們很難聽到幾公里以外的人說話，先不管他們是不是其實根本喘不過氣，或是在面具後面說話。但是漫畫是視覺圖像，有趣的內容畫起來，或說看起來，會比較好玩。請看看右頁的三組對照漫畫。

同樣的畫面出現兩次。一開始沒有背景、沒有動作，有點無趣。

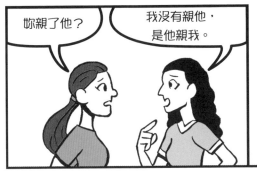
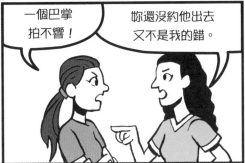

再來，讓這兩個主角做點事情，比較有趣。

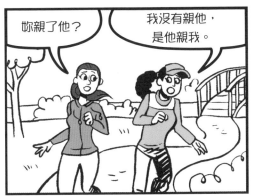
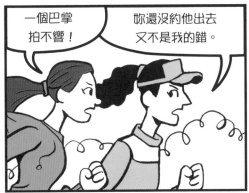

你或許會發現，為主角安排一個場景，也比較容易幫助你把故事說下去。或許爭奪男人的比賽變成比腿力？

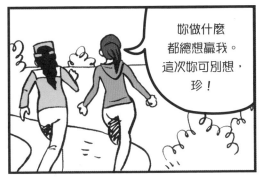

還有，讓你的主角四處移動，表示漫畫中的背景會改變，你就不需要重複畫同一個房間（以及房間裡所有道具）。真叫人鬆一口氣！

打破規則！

這本書裡寫滿了怎麼用漫畫說故事的建議和規則。但是打破規則也很重要……而且很好玩！當然了，你還是必須學會這些規則，你才**知道什麼時候**可以打破它們，幫助你說故事。

舉例來說，大部分的時候，漫畫框就是裝了圖畫的單純格子。這樣很好，你會希望精采有趣的是格子**裡**的內容。就像電視機一樣，如果電視外框改了顏色、紋路跟形狀，會讓人不容易專注在節目上。不過，偶爾**利用**這類**改變**也可能會讓故事更精采……

這些漫畫框同時扮演著一個城市的建築，你覺得如何？

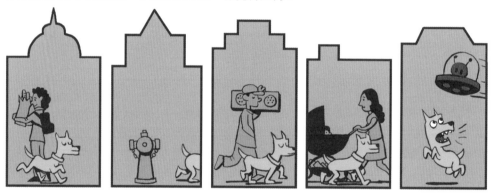

打破規則就是突破思考的框框！

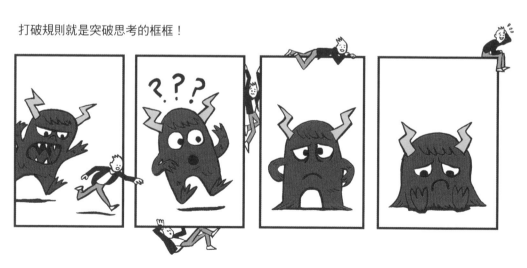

同樣的道理也適用於顏色、對話框、音效以及漫畫語法裡的其他元素。你可以探索各式各樣的新方法來挑戰這些規則。

你可以玩玩對話框……

……或是你可以玩玩音效？

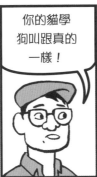

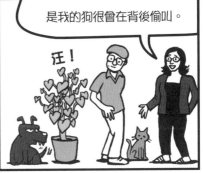

最後補充

漫畫講的是視覺的故事。

不是每個故事都需要用到隱喻、典故或是打破規則。但是，試著思考並探索視覺表現上還有哪些選擇，一定可以讓平凡的漫畫變得很出色。

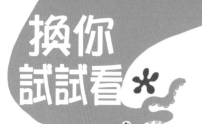

換你試試看

瘋狂點子

好了，大家，三、二、一……
開始發瘋吧！

1a. 用隱喻的方式畫出你自己跟三個你認識的人（第一三〇至一三一頁）。

b. 用相同方式畫四個名人。

c. 用相同方式畫四個虛構角色。

德古拉　　　沃爾多*　　　哥吉拉

三劍客　　　科學怪人　　　袋獾

* 沃爾多（WALDO）：英國插畫家馬汀・漢福德
（Martin Handford）創作的人物。

2 列出二十個名字（可以包括人物角色、團體或是地點）。盡你所能，**為它們想出有趣的隱喻。**

3 利用一個**文詞的隱喻**、一個**視覺的隱喻**，用漫畫描述你對上學的感受。

4 a. 選出十種動物，替每一種動物列出兩個特徵。

b. 畫出帶有這些特徵的**其中五種動物。**

5 a. 為發生愛情故事、科幻故事、懸疑故事跟喜劇故事的中學分別取一個名字。每個名字必須運用一個典故。

b. 選出其中的一個中學（或是利用一三三頁的其中一個吸血鬼學校），替學校的校長、導師跟幾位學生取名字。這些名字應該都跟典故有關。

6 畫四個跟四個知名角色相似的人，但不要畫得一模一樣。**看看旁人是否能理解其中的典故。**

結論
放手去做！

現在你學會畫漫畫的**十個祕訣**，你可開始畫自己獨特又精采的漫畫了。如果你在過程中卡住了，你永遠可以回頭看看這本書，尋求幫助。

甚至你可以重複書中的練習，就像為了保持健美體態而運動。要做好任何事情的關鍵，就是要**做很多遍**。所以，請試著每天都畫漫畫，如此一來，用不了多久你就會變得很厲害！

如果你不知道漫畫畫完之後該怎麼辦，這裡有一些建議。

- 在親友生日或節日時當作卡片或禮物送人。
- 複印下來裝訂成冊，參加獨立書展或是漫畫博覽會。
- 在網站上分享。
- 試著刊載在學校的報紙或年報上。
- 問老師是否可以用漫畫形式來做讀書報告或交作業。

好玩的事情才正要開始！

我為了學畫畫上大學，我不只想畫圖，
我想畫故事。

有些同學讓我看到漫畫完全就是這麼一回事。
但是當時沒有相關的課可以讓我學習畫漫畫。

現在坊間有很多課程，但是它們大多把重點
放在畫圖，而不是說故事。

於是我動念自己寫一本指南，分享我在創作無數
漫畫的過程中所學到的祕訣。

漫畫或許已經有超過
一百年的歷史，不過
它們從未像今天這樣
與我們如此貼近。

所以，歡迎光臨這個
派對！因為每個人都有他
的一片天地，請盡情畫出
自己的好故事！

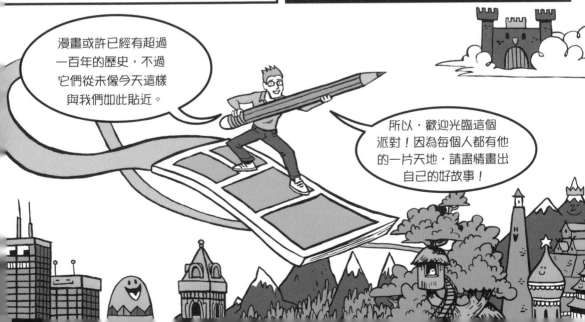

謝辭

圖畫擅長於展示永恆的瞬間。而寫作擅於表現時間流逝。這個概念出自於多倫多大學教授尼克・毛特（Nick Mount）對戈特霍爾德・埃夫萊姆・萊辛（Gotthold Ephraim Lessing）之作《拉奧》（*Laocoon*）的理論改編應用。

人類較容易掌握圖示意象的觀察，以及漫畫框裡的時間如何操作，這些概念是出自史考特・麥克勞德極富革命性的《了解漫畫》一書。事實上，當年在我想學習漫畫的一切知識時，麥克勞德是唯一悉心解析漫畫的人。

分門別類，並且納入對照組進行腦力激盪，這個構想是參照金・裴瑞（Gene Perret）的著作《喜劇寫作一二三：如何書寫並銷售你的幽默感》（*Comedy Writing Step by Step: How to Write and Sell Your Sense of Humor*）。

而「魔力假設」很顯然就是史坦尼斯拉夫斯基的創見。

同時我要感謝我在大學時認識的朋友J・朋恩（J. Bone），他幫助我重回漫畫世界，總不乏真知灼見。請讀讀他的網路漫畫《御武官》（*Gobukan*）。

以及我妻子安珀（Amber），她善解人意，極富耐心，還有十足的幽默感。

RG8017

大師教你畫一個好故事！

10大故事祕笈×200張清楚圖例×10道DIY練功題

• 原著書名：Draw Out the Story: Ten Secrets to Creating Your Own Comics • 作者：布萊恩・麥克拉克漢（Brian McLachlan）• 翻譯：劉怡伶 • 設計：黃伍陸 • 責任編輯：徐凡 • 國際版權：吳玲緯、蔡傳宜 • 行銷：艾青荷、蘇莞婷、黃家瑜 • 業務：李再星、陳玫潾、陳美燕、杻幸君 • 副總編輯：巫維珍 • 編輯總監：劉麗真 • 總經理：陳逸瑛 • 發行人：涂玉雲 • 出版社：麥田出版／城邦文化事業股份有限公司／104台北市中山區民生東路二段141號5樓／電話：(02) 25007696／傳真：(02) 25001966、發行：英屬蓋曼群島商家庭傳媒股份有限公司城邦分公司／台北市中山區民生東路二段141號11樓／書虫客戶服務專線：(02) 25007718；25007719／24小時傳真服務：(02) 25001990；25001991／讀者服務信箱：service@readingclub.com.tw／劃撥帳號：19863813／戶名：書虫股份有限公司、香港發行所：城邦（香港）出版集團有限公司／香港灣仔駱克道東超商業中心1樓／電話：(852) 25086231／傳真：(852) 25789337／E-mail：hkcite@biznetvigator.com、馬新發行所／城邦（馬新）出版集團【Cite (M) Sdn Bhd】／41, Jalan Radin Anum, Bandar Baru Sri Petaling, 57000 Kuala Lumpur, Malaysia. ／電話：+603-9057-8822／傳真：+603-9057-6622／印刷：前進彩藝有限公司 • 2016年（民105）8月初版 • 定價320元

國家圖書館出版品預行編目資料

大師教你畫一個好故事！10大故事祕笈×200
張清楚圖例×10道DIY練功題／布萊恩・麥克
拉克漢（Brian McLachlan）著；劉怡伶譯. -- 初
版. -- 臺北市：麥田出版：家庭傳媒城邦分公司
發行, 民105.8
　面；　公分. --（不歸類；RG8017）
譯自：Draw Out the Story: Ten Secrets to Creating
　　　Your Own Comics
ISBN 978-986-344-362-9（平裝）

1. 漫畫　2. 繪畫技法

947.41　　　　　　　　　　　　105010615

城邦讀書花園
www.cite.com.tw